ARTISTES ANGLAIS

CONTEMPORAINS

PARIS. — IMPRIMERIE DE L'ART, J. ROUAM, IMPRIMEUR-ÉDITEUR
41, RUE DE LA VICTOIRE, 41

ERNEST CHESNEAU

ARTISTES ANGLAIS
CONTEMPORAINS

J. E. MILLAIS, ED. BURNE-JONES
W. B. RICHMOND, SIR F. LEIGHTON, ALMA-TADEMA, G. F. WATTS, O'VON GLEHN
J. D. LINTON, W. Q. ORCHARDSON, P. R. MORRIS, FRANK HOLL, H. HERKOMER, W. SMALL
A. HOPKINS, G. H. BOUGHTON, R. W. MACBETH, MARK FISHER, A. PARSONS
C. LAWSON, EDWIN EDWARDS, F. WALKER

NOMBREUSES ILLUSTRATIONS DANS LE TEXTE

ET

TREIZE EAUX-FORTES PAR LES PREMIERS ARTISTES

LIBRAIRIE DE L'ART
PARIS ET LONDON

33, AVENUE DE L'OPÉRA, PARIS | 134, NEW BOND STREET, LONDON
J. ROUAM, IMPRIMEUR-ÉDITEUR | REMINGTON AND Co, PUBLISHERS

INTRODUCTION

ATION politique d'une habileté extrême au dehors, nation libre à l'intérieur, nation maritime et colonisatrice, industrielle et commerçante, utilitaire, pacifique et pourtant guerrière au besoin, c'est-à-dire pour ses besoins et sans vaine gloriole; nation prudente et par moments aventureuse; pratique, positive et, à ses heures, chimérique; profondément religieuse et sceptique à la fois; ayant de forts besoins matériels, sensuels; impétueuse à les satisfaire et non moins prompte à se jeter dans le rêve; à la tête aujourd'hui du mouvement des idées dans les sciences philosophiques; douée des grands dons créateurs en littérature; à toutes les époques de son histoire, traversée par le courant continu de la plus puissante imagination poétique, l'Angleterre était privée d'une seule illustration, celle de l'art.

Cette illustration, avec la tenace persistance qu'elle apporte à tout ce qu'elle entreprend, elle a voulu l'avoir. Voilà trente ans qu'elle travaille à cette conquête suprême. Ayant résolu d'ajouter ce dernier fleuron à sa couronne déjà si riche, elle y a réussi. Et toutes les nations artistes désormais tournent vers elle des regards étonnés, quelques-unes même des regards jaloux; et la France, sa plus proche voisine, n'est pas celle qui se montre le moins préoccupée des progrès tout à fait imprévus — d'abord niés, puis glorieusement constatés — accomplis par l'ambitieuse Albion dans ces belles voies de l'art où, la perfide, en si peu d'années, elle a marqué sa place et à un rang qui n'est point le dernier.

C'est du milieu de ce siècle que datent, dans la direction qui nous intéresse, cet élan généreux de l'Angleterre et ce nouvel effort. Sans doute l'effort n'était pas absolument nouveau. Oui, les origines de l'école anglaise sont relativement de beaucoup antérieures, sans être pour cela très anciennes, car elles remontent seulement au second quart du xviiie siècle. A ce moment elle se décide à secouer le joug de l'art allemand et flamand que, du règne de Henri VIII à celui de

Guillaume III, elle-même elle confie tour à tour aux mains puissantes de Hans Holbein, de Rubens et de Van Dyck, puis aux moindres mains de Peter Lely et enfin de Godfrey Kneller. Et depuis, elle se réclame d'artistes indigènes.

Mais si dès lors elle peut invoquer le britannisme de véritables peintres comme Reynolds, Gainsborough, Constable, même comme Lawrence, et de gens d'esprit comme Hogarth et Wilkie, ce n'est là pourtant qu'une éphémère lueur, un glorieux feu de paille, qui s'éteint dans l'absurde, dans le monstrueux italianisme où bientôt elle s'enlize et finalement périt asphyxiée. A quoi bon rappeler les tristes noms des Benjamin West, des Fuseli, des William Etty, des James Northcote, d'un John Opie, d'un Benjamin Haydon, d'un James Barry, de toutes ces lourdes phalènes qui vont brûler leurs pauvres ailes au flambeau des maîtres latins, s'y aveugler, et reviennent enflées, gonflées d'une nouvelle importance, bourdonner les Héroïdes du cauchemar dans la nuit de leur aveuglement!

Cette longue nuit n'est illuminée que par le fier talent de David Scott — qui meurt méconnu, à quarante ans, en 1847[1], — et par le génie de Joseph-Mallord-William Turner; et Turner, qui approchait de quatre-vingts ans, s'en allait tout à l'heure mourir d'une mort anonyme, dans un misérable taudis des bords de la Tamise, au pont de Battersea, le 19 décembre 1851.

Précisément cette année 1851 est l'année de l'hégire pour l'école anglaise moderne. L'Angleterre venait d'ouvrir la première exposition universelle internationale; elle avait appelé les peuples du monde entier à concourir sur le terrain de l'art et de l'industrie. Victorieuse dans le champ de l'industrie, elle sortit de la lutte vaincue dans le champ de l'art et des arts décoratifs. Ayant constaté qu'elle était tributaire de l'étranger pour ses modèles et que les préférences du marché européen allaient à juste titre aux produits français, calculant les funestes conséquences économiques d'un tel état de choses, comprenant que son infériorité en matière de goût provenait du manque total d'un enseignement des arts du dessin, sollicitée, secondée par S. A. R. le prince Albert qui prit l'initiative du mouvement, elle fonda aussitôt un musée de modèles et une école centrale et normale d'enseignement, c'est-à-dire une admirable source d'instruction spéciale dont l'action partant du South Kensington se répand dans toutes les villes manufacturières et propage sur tous les points du Royaume-Uni l'étude féconde du dessin. Or, cette fécondation — en pouvait-il être autrement? — n'a point seulement tourné au profit des arts décoratifs; on admettra bien qu'en ces écoles de toutes parts multipliées sont nés à la vie de l'art bien des peintres dont les œuvres figurent avec honneur aujourd'hui aux expositions de chaque printemps à la *Royal Academy* et à la *Grosvenor Gallery*.

D'autre part, cette même année 1851 — je le disais bien que c'était une date d'hégire — fut témoin d'un fait qui pour être moins solennel a cependant aux yeux d'un historien de l'art une importance considérable. Isolés ou groupés, de jeunes artistes, dans le néant où l'école anglaise agonisait, tentaient depuis quelque temps une réaction vigoureuse contre les boursouflures à l'italienne et les platitudes académiques d'alors. Ceux qui sont au courant des choses savent que je parle ici du petit groupe des Préraphaélites, de MM. D. G. Rossetti, W. Holman Hunt, J. E. Millais et de leurs alliés dont le plus actif, le plus résolu était M. F. Madox Brown, quoiqu'il ne fît point partie de la confrérie ou *Brotherhood*. Aux expositions de 1849, les

[1]. David Scott, R. S. A. (membre de la *Royal Scottish Academy*), dans une courte carrière de vingt années, a laissé un grand nombre d'œuvres importantes parmi lesquelles nous citerons : l'*Alchimiste*, *Pierre l'Hermite prêchant la Croisade sur la place du marché d'un village en Normandie*; la *Reine Élisabeth à la représentation des Joyeuses Commères de Windsor*; *Vasco de Gama rencontrant le Génie du Cap*, et les illustrations du poème de Coleridge, « The Rime of the Ancient Mariner », *la Chanson du Vieux Marin*.

œuvres des Préraphaélites jugées pour elles-mêmes et sans parti pris d'école avaient été favora-

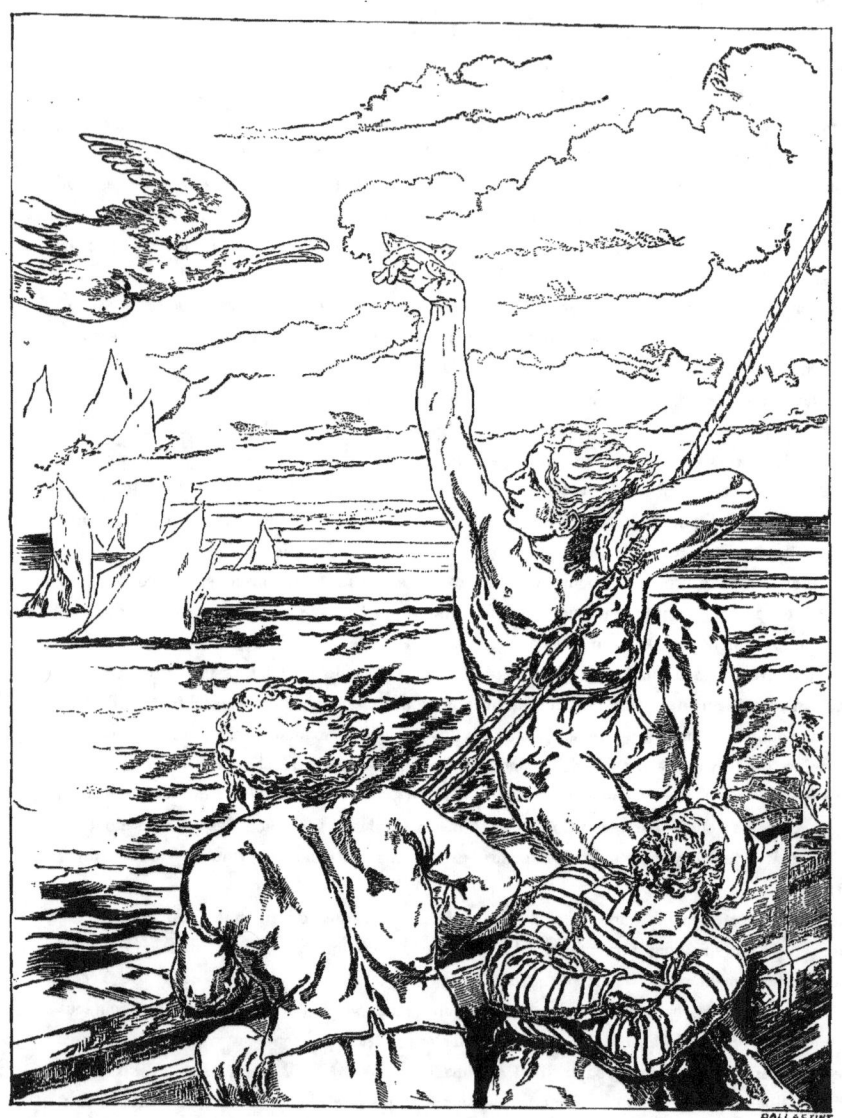

COMPOSITION DE DAVID SCOTT
pour *The Ancient Mariner*, poème de Coleridge.

blement accueillies par la critique. Depuis, l'association étant connue ainsi que son principe et sa devise — « Truth », le Vrai, — il n'y eut pas de sarcasmes, d'injures même dont ces jeunes gens

ne fussent l'objet. En 1851, le découragement les gagnait, l'un d'eux allait non pas céder, mais renoncer, s'expatrier, quand M. John Ruskin, l'admirateur passionné de Turner et son apologiste, se jeta dans la mêlée et écrivit sa célèbre lettre au *Times*. Assurément la cause de la vérité dans l'art, du retour à l'observation de la nature, si éloquemment qu'elle fût plaidée, ne fut pas gagnée le jour même; mais du coup le pic était entré dans le granit de la vieille bastille académique, l'opinion revint aux vaillants de la première heure, ils eurent un public chaque jour plus nombreux. Si par la suite ils se dispersèrent, s'ils abandonnèrent la désignation de Préraphaélites qu'ils avaient adoptée dans le premier feu de leur juvénile enthousiasme, c'est que la lutte était finie; c'est que le champ était libre désormais à toutes les manifestations d'un art fondé sur l'amour de la nature et de la vérité; c'est qu'un tel art, exigeant de tout artiste l'apport complet de ses énergies individuelles, ne pouvait demeurer lié à une formule de combat, excellente pour le combat, mais qui aurait eu le tort, la bataille étant terminée, de circonscrire d'une façon beaucoup trop étroite, de limiter aux exemples fournis par les maîtres primitifs la vivante expansion du génie de tout homme sollicitée par les séductions éternelles et éternellement variées de la nature.

Et par le fait, il s'est accompli dans le talent des Préraphaélites d'autrefois, de deux d'entre eux au moins, d'évidentes évolutions; le talent de l'un s'est élevé au culte de la pure beauté, celui de l'autre s'est singulièrement élargi. Qu'importe! la voie était frayée, la bastille rasée; la place était nette où allait s'asseoir cette jeune école anglaise renaissante qui a tant surpris le continent à notre Exposition internationale de 1878. La réputation des artistes anglais n'est plus seulement une réputation « insulaire » comme il y a vingt-cinq ans, et comme avec raison le constatait Th. Thoré à l'occasion des *Art Treasures* exposés à Manchester en 1857; elle a passé le détroit et s'est répandue en Europe, non de fait encore dans les collections publiques ou privées, mais temporairement par les expositions universelles. Et pourtant ces hommes, ces artistes, on ne connaît ici de leur œuvre que ce qu'il leur a plu de nous en montrer au Palais de l'avenue Montaigne, en 1855, et au Champ de Mars, en 1867 et en 1878. Cela n'est vraiment plus suffisant.

C'est pourquoi nous nous arrêtons aujourd'hui à quelques-unes de ces intéressantes figures avec la pensée de les rendre un peu plus familières au public français. En choisissant, pour en faire l'objet d'une première série d'études, des peintres comme MM. J. E. Millais, E. Burne-Jones, G. F. Watts, Sir Fr. Leighton et Alma-Tadema, qui appartiennent tous aux plus hautes formes de l'art; des peintres de la vie intime comme MM. W. Q. Orchardson, P. R. Morris, F. Holl, H. Herkomer, Fr. Walker, G. H. Boughton; des peintres de la vie rurale comme MM. Mark Fisher, Cecil Lawson, R. W. Macbeth, Edwin-Edwards, nous ne nous interdisons pas d'évoquer d'autres noms au cours de ces pages, de manière à parcourir les genres les plus divers et à présenter de la sorte une rapide vue d'ensemble de l'art contemporain en Angleterre.

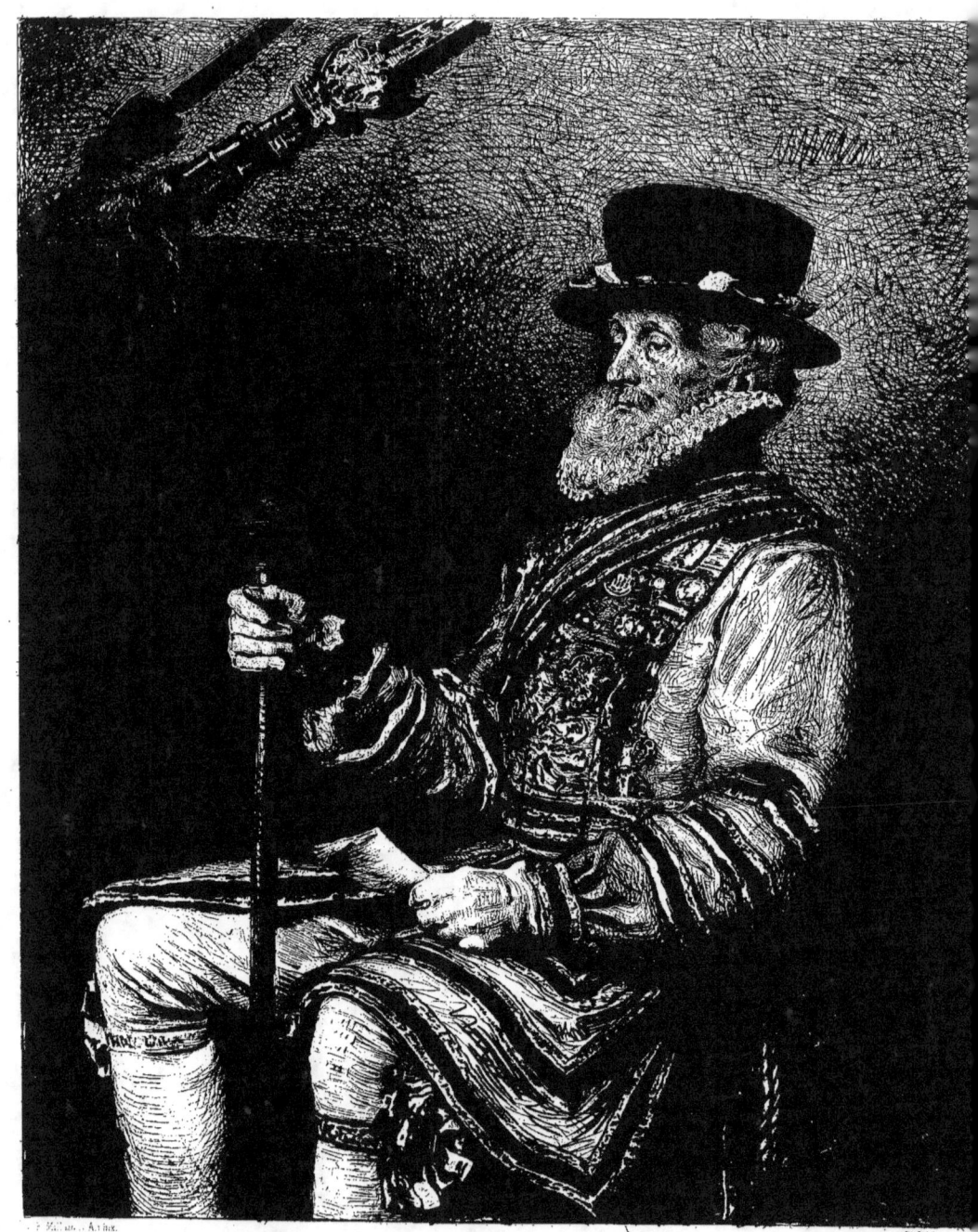

A YEOMAN OF THE GUARD

JOHN-EVERETT MILLAIS

Si nous ne nous proposions dans cet ouvrage de faire connaître le plus grand nombre possible d'artistes anglais contemporains, il suffirait d'étudier une à une toutes les œuvres du peintre illustre dont le nom figure en tête de ces lignes pour donner une idée complète, à peu de chose près, de la variété du génie britannique en peinture. A l'exception du nu, en effet, M. Millais a su aborder tous les genres et les traiter avec une égale supériorité.

John-Everett Millais est né en 1829, à Portland Place, Southampton, tout à fait par hasard, pendant un séjour temporaire que ses parents firent alors dans le grand port du Hampshire. L'enfant n'avait pas cinq ans qu'il donnait déjà des témoignages de ses rares aptitudes pour le dessin. Encore aujourd'hui, l'artiste raconte volontiers l'anecdote suivante au sujet de ses croquis enfantins.

Sa famille habitait alors en Bretagne notre ville de Dinan, dont les lignes pittoresques et les vieux restes d'architecture gothique ne se sont pas effacés de son souvenir. Mais le nom de la vieille cité bretonne éveille encore en lui la mémoire d'autres émotions. Dinan est une ville de garnison. Dans le va-et-vient des diverses armes qui s'y mêlent, le jeune Everett éprouvait une prédilection toute particulière pour l'arme de l'artillerie. Ses premiers dessins sont des dessins de soldats, et c'est toujours à ses chers artilleurs dont le brillant uniforme le ravissait qu'il revenait de préférence.

Quelques-unes des pages où il fixait son type militaire favori — avec une exactitude surprenante chez un gamin de six ans — tombèrent précisément entre les mains d'un officier d'artillerie. Émerveillé du talent du petit Everett, il les portait partout et les montra à d'autres officiers du régiment qui refusèrent de croire que ces dessins fussent l'œuvre du joli petit étranger qu'ils connaissaient tous de vue. Il s'ensuivit le pari d'un dîner que bien entendu payèrent les incrédules. L'enfant artiste y assista triomphant et avec une si vive satisfaction de voir son premier talent brillamment reconnu, qu'il n'a jamais oublié l'aventure.

Peu de temps après, sa mère, comprenant que le moment était venu de donner une direction sérieuse aux études d'art de Millais et fort embarrassée de le faire, résolut sagement de consulter quelqu'un qui eût qualité pour la conseiller. A qui pouvait-elle mieux s'adresser qu'au président même de l'Académie royale? Celui-ci était alors Sir Martin Archer Shee, portraitiste, poète, critique, auteur tragique, médiocre en tout, mais très gonflé de l'importance de sa fonction. Sir Martin ne daigna pas même jeter les yeux sur les dessins que lui présentait un artiste qui n'avait pas encore dépassé l'âge grave de sept ou huit ans. Rengorgé dans sa dignité de président, Sir Martin se borna du haut de sa grandeur à dire: « Faites-moi de ce garçon-là un ramoneur plutôt qu'un artiste ». Malgré son humeur, Sir M. A. Shee, P. R. A., n'était pas un mauvais homme. Rappelé à des sentiments plus généreux par la stupéfaction douloureuse de la mère et

de l'enfant, il condescend à regarder les dessins du petit Everett. Aussitôt sa morgue tombe, sa physionomie tout à l'heure renfrognée s'éclaire, exprime l'étonnement, bientôt l'admiration ; il n'est plus question de faire de l'enfant un ramoneur ; il déclare avec chaleur au contraire qu'il importe de cultiver soigneusement de tels dons, que la mère, le père, tous ceux qui approchent Everett ont le devoir de ne rien négliger à cet effet.

J. E. Millais fut placé immédiatement dans une école de dessin dirigée par un certain Henry Sass, qui s'était essayé sans le moindre succès à peindre des tableaux d'histoire et des portraits, y avait renoncé, puis était devenu un excellent professeur d'éléments. De cette petite école préparatoire aux écoles de l'Académie royale sont sortis des artistes éminents ; Millais n'est pas le moins illustre de ses élèves. — A l'âge de dix ans, il remporta une première médaille, prix fondé par la Société des Arts, et suivit brillamment les cours de l'Académie royale. Les biographes de Millais constatent que son éducation toute locale ne fut en rien influencée par l'art des anciennes écoles du continent. Ce fut un très petit malheur et peut-être J. E. Millais doit-il à cette lacune d'avoir conservé sa très vive originalité.

Ses premiers succès à l'école de l'Académie excitèrent son émulation ; il redoubla d'efforts, d'énergie. Bientôt il débute par des portraits peints qu'on lui paye de 3 à 5 livres sterling (de 75 à 125 francs), et par des dessins de comédiens au prix de 10 shillings (12 francs). Puis il fait de l'illustration pour les éditeurs. Pendant longtemps l'artiste ne put inscrire au budget annuel de ses recettes beaucoup plus de trois mille francs. Cependant il n'avait pas vingt-quatre ans, quand il fut élu associé à l'Académie royale, non sans difficulté à raison de sa jeunesse. Il fallut passer outre à la lettre des statuts de la compagnie. Les *Old Fogies* — nous traduisons en français par le mot « perruques » — en frémirent et manifestèrent leur mécontentement en tenant l'artiste dans le vestibule des associés, c'est-à-dire au seuil mais à la porte de l'Académie, pendant sept longues années et en accueillant avant lui bien des peintres de moindre mérite. Millais leur en a gardé quelque rancune, car ils prolongèrent d'autant pour lui la période des temps difficiles. Malgré son talent, peut-être même à cause de son talent et à mesure qu'il grandissait, l'opposition qu'il rencontrait était plus violente et la fortune adverse plus acharnée.

Il avait déjà produit un nombre d'œuvres fort respectable : le *Pape Grégoire rachetant des esclaves* et un *Roi Alfred*, en 1845 (il n'avait pas seize ans et ces deux tableaux n'ont jamais été exposés) ; *Pizarre faisant prisonnier le roi des Incas du Pérou* (1846) ; *Elgiva marquée d'un fer rouge* (1847) et, la même année, le grand carton du *Denier de la veuve* ; en 1848, *Cimon et Iphigénie* et la *Tribu de Benjamin enlevant les filles de Shyloh* ; *Lorenzo et Isabella*, en 1849, ainsi que *Ferdinand et Ariel* ; en 1850, le *Grand-Père* ; la *Fille du bûcheron* et *Mariana*, en 1851 ; — il avait enlevé toutes les médailles d'or à l'Académie ; il était déjà très connu, sinon célèbre, quand, en 1852, il exposa son admirable *Huguenot* ; eh bien, il ne put vendre ce tableau qu'au prix de 150 livres sterling, payables par acomptes longuement espacés. Il est juste d'ajouter que plus tard l'heureux acquéreur l'ayant revendu avec un grand bénéfice offrit spontanément au peintre un complément de 50 livres. Je demande bien pardon au lecteur français d'arrêter son attention sur ces questions de chiffres pour lesquelles nous sommes en général très dédaigneux et qui nous paraissent n'augmenter en rien, non plus que diminuer la valeur d'un artiste. Mais, en Angleterre, on ne professe point cette belle indifférence pour le côté pratique des choses, — c'est *business* et non plus *goddam* qui fait désormais le fond de la langue ; — l'on attache une telle importance à ces détails de prix que les biographies publiées dans les catalogues officiels des Musées nationaux les relèvent avec soin. Parlant d'un peintre anglais et trouvant l'occasion de le faire, nous avons cru qu'il ne nous était point permis de négliger ce trait de mœurs.

Pour s'être fait attendre trop longtemps, au gré des impatiences excusables d'un homme qui avait conscience de sa valeur, le succès n'en fut pas moins éclatant, et M. Millais occupe aujourd'hui l'une des plus hautes places, non seulement dans l'école anglaise, mais encore dans toutes les écoles du continent.

Il faut dire que l'hostilité qu'il avait rencontrée dans l'Académie et dans la presse s'adressait moins à Millais qu'au petit groupe d'artistes qui, au nom du préraphaélisme, réagissait alors avec passion contre les routines persistantes qu'avait engendrées l'art des grands maîtres de la Renaissance italienne tombé aux mains des imitateurs et des académies. En haine des règles toutes faites qui se perpétuaient en invoquant l'autorité de Raphael, de Corrège et de Michel-Ange, par dédain pour ces recettes d'atelier au moyen desquelles on enseignait à faire un chef-d'œuvre selon la formule en supprimant l'initiative personnelle de l'artiste, la petite école remonta le courant des siècles, reprit l'art au point où l'avaient amené les prédécesseurs de Raphael, juste au-dessus du coude où l'on avait faussé sa direction, à la minute précise où, sous la pression d'un homme de génie, mais au génie corrupteur, l'art avait commencé de s'égarer dans l'artifice et « le beau mensonge ». Je le dis en tremblant, c'est de Raphael qu'il était parlé ainsi.

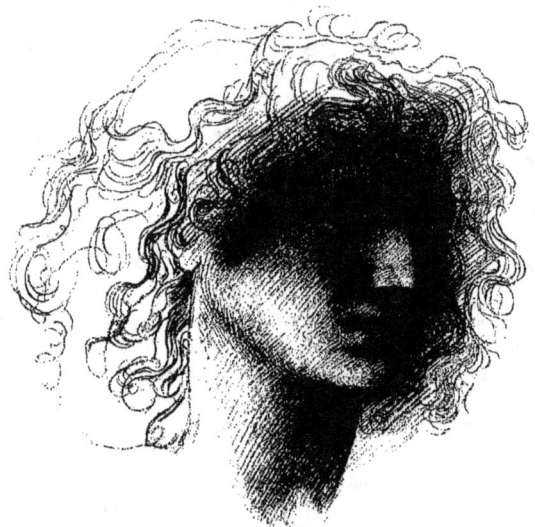

TÊTE D'ÉTUDE, PAR E. BURNE-JONES.

En ce retour à la reproduction aussi complète, aussi exacte que possible des minuties de la réalité qui leur paraissait être la loi esthétique des primitifs, en même temps que pour affirmer l'unité de leur effort, ils s'avouèrent en effet Préraphaélites, fondèrent la *Pre-Raphaelite Brotherhood* et pendant quelque temps ajoutèrent à leur nom au bas de leurs tableaux les trois lettres : P. R. B. (*Pre-Raphaelite Brother*, frère préraphaélite), que les mauvais plaisants traduisaient par la célèbre insolence qui avait naguère amené la rupture entre Brummel et le prince de Galles : *Please Ring the Bell*, « sonnez, s'il vous plaît ». M. Millais possède encore et garde précieusement une tête de Dante, signée de la sorte par D. G. Rossetti qui fut l'âme de ce mouvement.

Mais Rossetti, poète autant que peintre, très lettré, très épris de la poésie italienne du cycle dantesque, poussait l'école non seulement à la reprise des procédés réalistes des *quattrocentisti* florentins[1], mais encore à celle de leur mysticisme par le choix des sujets romantiques ou

[1]. On sait que cette dénomination de *quattrocentisti* s'applique en Italie aux artistes qui vivaient au xve siècle, comme celle de *trecentisti* désigne les artistes du xive.

chrétiens. M. Millais, beaucoup plus peintre que poète et d'un naturel fort peu mystique en soi, ne s'attarda pas dans cette voie, quelques années à peine, où il produisit son *Ophélia*, le *Retour de la colombe à l'arche*, la *Fille du Bûcheron* et surtout l'*Atelier du charpentier*, qui eut le don de scandaliser les dévots de l'église anglicane par la recherche de réalités considérées comme profanes. On ne lui pardonnait pas d'avoir montré saint Joseph comme un pauvre vieux ouvrier en habits de travail et maniant de véritables outils, au lieu de l'avoir fait beau, la tête nimbée, vêtu d'un manteau bleu et de lui avoir mis aux mains des outils de carton. C'était d'ailleurs une affectation familière aux Préraphaélites que de présenter de préférence, même dans les figures de femme, des types insignifiants, communs ou même délibérément laids. Ils cédaient à leur sentiment de réaction très légitime contre l'abus de la beauté conventionnelle et banale, et il est certain que la laideur et de même la vulgarité du visage doivent être regardées comme des éléments d'art intéressants au même titre que toutes les autres réalités. Leur tort à cette époque était de systématiser ce principe à l'excès, mais n'était-ce pas aussi le moyen de l'affirmer? Ils n'y persistèrent point d'ailleurs, et D. G. Rossetti comme à sa suite M. E. Burne-Jones ont bien prouvé depuis qu'ils étaient capables de comprendre et d'exprimer la beauté de la femme sans reprendre les poncifs usés du passé. Quant à M. Millais, il se déroba le premier à cette obligation de l'école et ne tarda pas à secouer aussi toutes les autres. On peut considérer comme son dernier grand effort préraphaélite l'admirable tableau de 1856, *Feuilles d'automne*, où l'ancienne critique trouva motif à s'irriter, parce que l'artiste avait jugé qu'un simple coin de nature sans la moindre historiette était un sujet de peinture suffisant. Dix ans plus tard, il accordera un dernier souvenir, comme un adieu définitif à la foi de sa jeunesse en peignant cette étrange composition : la *Veille de la Sainte-Agnès*, qu'il nous montra à Paris, en 1867.

Nous n'avons pas à suivre l'artiste plus loin. Tout le monde se souvient des dix tableaux qu'il envoya au Champ de Mars en 1878 et parmi lesquels au premier rang brillait le portrait du *Yeoman of the Guard* que nous reproduisons ici. M. Millais était alors en possession d'une libre et large pratique dont le meilleur était dû aux patientes études de réalité de ses débuts. Cette pratique, fort habile d'ailleurs, tend à s'élargir chaque jour davantage et lui permet de traiter avec une égale facilité la fiction romanesque, le paysage et le portrait.

Le portrait : c'est la fatalité des peintres arrivés à une grande réputation que d'être arrachés à l'œuvre de leurs propres conceptions et de voir leur atelier envahi par l'interminable défilé des contemporains. Aussi la maison rouge de M. Millais, au n° 2 de Palace Gate, South Kensington, a-t-elle été traversée par tout ce qui dans Londres a un nom ou quelque renom : hommes d'État, hommes du monde, philosophes, lettrés, artistes, gens de théâtre ; il n'est pas de femme célèbre par sa beauté, de *professional beauty*, qui n'ait posé dans l'immense atelier dont l'énorme baie est ouverte au nord sur la promenade de Kensington Gardens. Le talent du maître y a pris quelque apparence de hâte.

M. Millais avait l'esprit trop mobile, trop curieux, trop aventureux pour demeurer à jamais enfermé dans la voie où il s'était engagé au début. Elle était très noble assurément, mais trop complexe pour son génie plus simple. Il s'en est dégagé, a escaladé les plateaux, battu le pays et en a rapporté un œuvre animé dans toutes ses parties, intéressant et humain. Son talent est fait de science et d'instinct, de passion et de fantaisie, de là si varié, si attachant à ce degré moyen de la conception esthétique qui n'exige pour être compris de chacun ni culture littéraire ni subtilité d'esprit.

II

EDWARD BURNE-JONES. — W. B. RICHMOND

CE n'est pas au niveau moyen que prétend se tenir l'art de M. Burne-Jones. M. Edward Burne-Jones est essentiellement un lettré. Il venait de terminer ses études à Oxford en même temps que M. William Morris et M. Spencer Stanhope, quand D. G. Rossetti leur mit à chacun le pinceau en main et, avec le concours de MM. Valentin Prinsep et Arthur Hughes, — qui étaient, eux, élèves de la *Royal Academy*, — leur fit peindre la curieuse fresque de Oxford-Union dont il ne reste plus que l'ombre. Tous ces jeunes gens ont depuis fourni une belle carrière ; l'un d'eux cependant, M. William Morris, le poète romantique du *Paradis terrestre* et de la *Défense de Guenevere,* a porté plus spécialement son effort d'artiste dans la direction des arts décoratifs.

Cette résurrection simultanée de la fable antique et des plus vieilles légendes du moyen âge que M. William Morris a tentée et si magnifiquement accomplie dans ses admirables poèmes, M. E. Burne-Jones, sans s'interdire les libres inventions de sa fantaisie, l'a réalisée avec une égale supériorité dans son œuvre de peintre.

Notre public français connaît seulement les trois tableaux d'une étrangeté si exquise que l'artiste avait envoyés à notre Exposition universelle en 1878 : l'*Amour docteur,* cette singulière et charmante consultation que l'Amour en bonnet fourré, en robe de velours bleu, le carquois à l'épaule cependant et l'arc à la main, donne à deux adorables fillettes si joliment enlacées dans l'attitude de la curiosité ; — l'*Amour dans les ruines,* où le Poète, qui est ici comme le symbole des éphémères destins de l'amour, contemple douloureusement la puissante reprise des forces naturelles et instinctives sur l'anéantissement des choses humaines. A l'analyser ici en quelques mots, l'idée semble philosophique plutôt que pittoresque ; mais c'est le très rare mérite de l'artiste que, en dépit de l'extrême subtilité de ses intentions, il leur donne une forme absolument concrète, plastique ; si l'idée mystique et symbolique que l'œuvre recèle peut échapper à l'œil distrait de celui qui voit celle-ci dans une exposition, il n'en est pas moins saisi, arrêté au passage par des beautés d'art bien exceptionnelles, un goût personnel et très raffiné de la forme et un sens vraiment supérieur des délicatesses de la coloration. Je ne sais rien de plus délicieux, en ce tableau de l'*Amour dans les ruines,* que le ton des fleurettes ouvrant leurs clochettes d'un bleu si doux et des ronces fleuries étreignant des libres courbes de leurs méandres épineux la vieille pierre brisée géométrique où courent de puissants vestiges de bas-reliefs. En ces savants contrastes de la ligne et aussi de la couleur se révèle le peintre, un très grand peintre, de même que le poète se trahit dans le choix très particulier du sujet. Poète et peintre, n'est-ce pas l'artiste complet ?

Le troisième tableau que M. Burne-Jones nous montra en 1878 — et que nous mettons de nouveau sous les yeux du lecteur dans la belle eau-forte de M. Lalauze — était encore plus important que les précédents. Le motif était emprunté au beau poème de Tennyson. Nous ne saurions plus heureusement démontrer la haute intelligence de l'interprète qu'en invitant le lecteur à comparer l'œuvre du peintre à celle du poète.

Voici le charmant passage auquel s'est arrêté M. Burne-Jones en ce tableau qu'il intitule « The Beguiling of Merlin », *la Séduction de Merlin*.

« Viviane cherchait toujours à exercer ce charme sur le grand enchanteur du temps, s'imaginant que sa gloire serait grande en proportion de la grandeur de celui qu'elle aurait subjugué.

« Elle était étendue tout de son long et lui baisait les pieds, comme plongée dans le respect le plus profond et dans l'amour. Un tortil d'or entourait ses cheveux, une robe de samit sans prix, qui la dessinait plutôt qu'elle ne la cachait, se collait sur ses membres souples, semblable en couleur au feuillage des saules pendant les jours de mars mêlés de vent et de soleil.

« Tandis qu'elle baisait les pieds de Merlin elle s'écria : « Foulez-moi, pieds chéris, vous « que j'ai suivis à travers le monde, et je vous adorerai ; marchez sur moi et je vous baiserai. » Lui restait muet, un sombre pressentiment roulait dans sa tête, comme, par un jour menaçant, dans une grotte de l'Océan, la vague aveugle va, parcourant en silence la longue galerie de rochers ; aussi lorsqu'elle leva sa tête qui semblait interroger tristement, quand elle lui parla et lui dit : « O Merlin, m'aimez-vous ? » et une seconde fois : « O Merlin, m'aimez-vous ? » puis une fois encore : « Puissant maître, m'aimez-vous ? » il resta muet. Et la souple Viviane, étreignant son pied avec force, se glissa près de lui, monta jusqu'à son genou et s'y assit ; elle entrelaça ses pieds cambrés derrière la jambe du devin, passa un bras autour de son cou, s'attacha à lui comme un serpent, et, laissant pendre sa main gauche, comme une feuille, sur la puissante épaule de Merlin, elle fit de sa droite un peigne de perles pour séparer les flocons d'une barbe que la jeunesse disparue avait laissée grise comme la cendre. Alors il ouvrit la bouche, et dit, sans la regarder : « Ceux qui sont sages en amour aiment beaucoup et parlent « peu. » Et Viviane répondit vivement : « J'ai vu autrefois le petit dieu aveugle sur la tapisserie « du roi Arthur à Camelot ; mais n'avoir ni yeux ni langue... Oh ! le sot enfant ! Cependant vous « êtes sage, vous qui parlez ainsi ; laissez-moi croire que le silence est de la sagesse ; je me tais « donc et ne demande point de baiser. » Elle ajouta tout de suite : « Voyez, je m'enveloppe de « sagesse. » Et autour de son cou et de son sein, jusqu'à ses genoux, elle tira le large et épais manteau de la barbe de Merlin et elle dit qu'elle était une mouche d'été aux ailes d'or, prise dans la toile d'une grande et vieille araignée tyrannique, qui voulait la dévorer dans ce bois sauvage sans dire un mot. C'est à quoi Viviane se comparait ; mais elle ressemblait bien plutôt à une funeste et charmante étoile voilée de vapeur grise. A la fin, Merlin sourit tristement : « Dans quel but étrange, dit-il, toutes ces gentillesses et ces folies, ô Viviane ? Que m'annoncent-« elles ? Que veulent-elles de moi ? Je vous en remercie néanmoins, car elles ont dissipé ma « mélancolie. »

. .

« A peine avait-elle cessé que, partant du ciel (car la tempête était maintenant arrivée au-dessus d'eux), un dard de feu déchira le chêne géant et joncha tout à l'entour la terre sombre de débris de branches et d'éclats de bois. Merlin leva les yeux et vit l'arbre qui brillait rayé de lueurs blanches au milieu des ténèbres. Mais Viviane, craignant que le ciel n'eût entendu son serment, éblouie par les zigzags livides de l'éclair et assourdie par les grondements et les craquements qui le suivirent, se rejeta rapidement en arrière, en s'écriant : « O Merlin, bien que « vous ne m'aimiez pas, sauvez-moi, sauvez-moi ! »

« Elle se colla à lui, l'embrassa étroitement et, dans sa frayeur, l'appela son cher protecteur ;

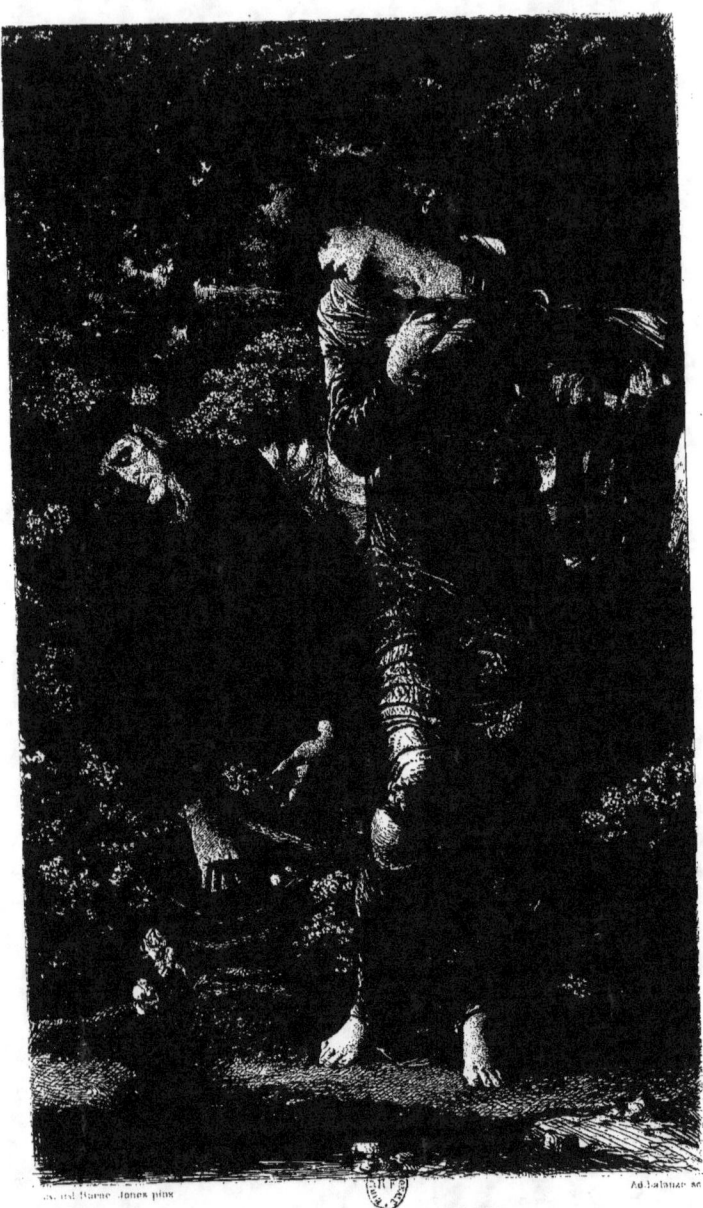

THE BEGUILING OF MERLIN

mais dans sa frayeur elle n'oublia pas ses ruses, elle songea encore à agir sur son esprit et l'embrassa étroitement. A ce contact, le pâle sang du magicien, comme une opale chauffée, prit des couleurs plus vives. Elle se reprocha d'avoir redit des contes, des on-dit; elle tremblait de peur et elle pleura en s'accusant d'impertinence; elle appela Merlin son seigneur, son maître, son enchanteur, son barde, son étoile argentée du soir, son dieu, son Merlin, la seule passion de toute sa vie. Cependant, au-dessus de leurs têtes, la tempête mugissait toujours et les branches pourries craquaient, secouées par la pluie torrentielle; et tandis que la lumière et les ténèbres alternaient, ses yeux et son cou brillaient et disparaissaient. Enfin l'orage, sa première explosion de colère une fois terminée, alla visiter d'autres pays; on entendit au loin ses gémissements et sa voix, et la forêt ravagée fut rendue une fois de plus à la paix. Et ce qui n'aurait jamais dû être avait eu lieu. Merlin, vaincu et excédé par les discours de Viviane, s'était rendu, avait révélé tout le charme et s'était endormi.

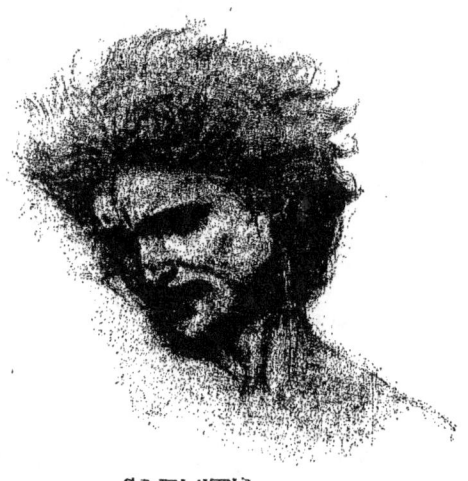

SAEVITIA

Tête d'étude.
Fac-similé d'un dessin d'Edward Burne-Jones.

« Alors, en un moment, elle exécuta le charme avec les danses entrelacées et les mouvements mystérieux. Merlin était étendu comme mort et dans le creux du chêne perdu à la vie, à l'action, à la renommée, à la gloire.

« Alors, disant : « Je me suis « rendue maîtresse de sa gloire », et s'écriant : « O vieillard imbécile ! » la courtisane s'élança dans la forêt, le fourré se referma derrière elle, et l'écho de la forêt répéta : « Imbécile ! » » (Traduction de Francisque Michel.)

Incidemment, voudra-t-on remarquer de quelle éloquence passionnée se revêt dans les vers de Tennyson l'expression de l'amour mensonger, et comparer le flot d'ardentes paroles qui s'échappe des lèvres de Viviane au silence touchant de la tendre Cordelia dans le *Roi Lear* de Shakspeare? Ce sont là des traits d'analyse psychologique auxquels excellent les poètes anglais.

M. Burne-Jones a choisi le moment indiqué dans l'avant-dernière strophe : « Merlin était étendu comme mort... »

On voit comme de près est serré le texte du poète dans l'œuvre du peintre. Celui-ci cependant, fidèle à l'esprit mais non asservi à la lettre du poème, substitue dans la coiffure de Viviane au tortil d'or un tortil de serpents et, cédant à son amour pour le beau modelé d'un visage humain, supprime la barbe du vieillard. A cela près la traduction est rigoureusement exacte et l'artiste la pare de tous les enchantements de sa palette, de toutes les recherches de son dessin nerveux et de son goût d'ajustement qui a donné naissance à la mode, régnant encore dans la toilette des femmes, des cheveux crespelés très bas sur le front, des souples tissus et des robes qui dessinent le corps plutôt qu'elles ne le cachent.

L'étrange beauté du type de Viviane, on la retrouve dans les remarquables têtes d'étude que nous publions au cours de ces pages et qui sont empruntées aux œuvres exposées depuis quelques années à la *Grosvenor Gallery*.

Sans qu'il ait versé dans l'exclusive passion pour la couleur qui a saisi M. Whistler, on peut dire cependant que la couleur occupe une place considérable dans les préoccupations d'artiste de M. Burne-Jones. Sans affecter, comme l'artiste que nous venons de nommer, de susciter, par le titre au moins de ses ouvrages, les sensations d'un autre art, sans parler de *nocturnes* ni de *symphonies*, il est certain cependant que l'auteur de *Merlin et Viviane* attache à la coloration générale de ses peintures une valeur d'expression propre qui doit concourir à l'expression d'ensemble de la composition. Cette arrière-pensée est très apparente en chacun de ses tableaux et notamment dans les six panneaux décoratifs exposés à Grosvenor en 1878, et qui font aujourd'hui partie de la précieuse collection de M. Frederick Leyland à Woolton Hall près de Liverpool : les *Quatre Saisons*, le *Jour* et la *Nuit*.

Chaque saison est représentée par une seule figure, une figure de femme debout dans une sorte de loggia étroite et haute. Sa silhouette se découpe comme dans la convention pompéienne sur une draperie à longs plis suspendue assez haut et au-dessus de laquelle court une frise de branchages chargés de feuilles, de fleurs, de fruits ou dépouillés selon les saisons, et la coloration générale de chacune d'elles dans la nature est rappelée par la combinaison des tons en chaque tableau. Dans le *Printemps*, la femme porte une robe d'un vert très doux qui s'enlève sur le ton d'or du rideau de fond ; dans l'*Été*, c'est un concours de verts, le rideau étant d'un vert intense et la robe vert olive avec des passages d'or pâle ; dans l'*Automne*, c'est un concours de rouges, robe pourpre, rideau rouge éteint ; dans l'*Hiver*, la robe blanche oppose sa pâleur de neige aux tons sombres du manteau d'un gris noir et aux gris dorés de la draperie de fond. Seules les figures du *Jour* et de la *Nuit* se détachent sur un fond de ciel ; la *Nuit* en robe de deux tons bleus, variés seulement par leur intensité, sur le turquoise profond de la voûte céleste, poudroyante d'étoiles et éclairant des pâles lueurs d'un clair de lune invisible le sombre azur de la mer. Le *Jour*, qui est à mes yeux la plus heureuse invention de la série, est représenté par un jeune éphèbe entrant la torche à la main dans l'intérieur de la loggia dont il a du dehors poussé la porte. Tout chante l'aurore en cette très belle page, depuis le ciel aux blancheurs laiteuses qui s'étend au loin, au-dessus et au delà d'une grande ville maritime, depuis la blancheur d'ivoire teinté de rose du corps nu de l'adolescent, jusqu'au porte-flambeau lui-même avec sa belle tête légèrement inclinée en arrière et qui semble chanter les vers que M. William Morris a écrits à ce sujet :

> I am Day, I bring again
> Life and Glory, Love and Pain;
> Awake, arise! From Death to Death
> Throug me the World's tale quickeneth.

Ces jolis vers sont tracés sur un petit cartouche placé au seuil de la loggia, sorte de marche ouverte sur l'infini et au-dessous de laquelle se déploie un motif de paysage décoratif, ici de molles ondulations de terrain.

La même disposition se retrouve en chaque panneau. Au-dessus des landes de la *Nuit*, on lit :

> I am Night, and bring again
> Hope of Pleasure, Rest from Pain,
> Thoughts unsaid; Trust, Life, and Death,
> My truthful silence quickeneth.

La naïve figure du *Printemps* relève sa robe par un geste d'une exquise gaucherie et d'une douce petite voix virginale chante gentiment les quatre vers suivants :

> Spring am I, too soft of heart
> Much to speak ere I depart;
> Ask the Summer-tide to prove
> The abundance of my love.

Tournée vers le spectateur, elle tient en main une branche de pommier fleurie.

La nymphe *Été*, debout sur la dalle de marbre veiné de vert qui domine un étang profond où s'épanouissent des fleurs d'iris, dit à son tour :

> Summer looked for am I,
> Much shall change or ere I die;
> Prythee take it not amiss
> Tho' I weary thee with bliss.

L'*Automne* porte le fruit dont le *Printemps* portait la branche fleurie. Sur le degré de pierre rose qui borde une pièce d'eau où s'étalent les larges feuilles et la couronne des nénuphars, les rimes une à une tombent de ses lèvres :

> Saddest Autumn here I stand,
> Worn of heart, and weak of hand,
> Nought but rest seems good to me,
> Speak the word that sets me free.

L'*Hiver* enfin, en son costume de veuve, tient en main un livre richement relié et semble déclamer tristement :

> I am Winter, that doth keep
> Longing safe amidst of sleep;
> Who shall say if I am dead
> What should be remembered?

J'hésite à traduire les stances de M. William Morris, dont la ferme concision secondée par les exigences du mètre et de la rime court grand risque de disparaître dans le mouvement de notre prose. Cependant, si le peintre a jugé bon de les introduire dans ses six peintures, il est à supposer que ce n'est point seulement à titre décoratif et qu'il leur accorde la valeur d'une interprétation de sa propre pensée. Très humblement nous soumettons au lecteur la traduction suivante :

I. — Je suis le Jour ! J'apporte de nouveau — la Vie et la Gloire, l'Amour et la Douleur. — Éveillez-vous ! Debout ! De mort en mort, — par moi le roman du Monde est plus vite achevé.

II. — Je suis la Nuit ! Et je ramène aussi — l'Espoir du plaisir, le Repos après les épreuves — et des Pensées que nul n'a dites. Croyez-le, la Vie et la Mort, — en mon loyal silence, s'accélèrent également.

III. — Je suis le Printemps ! De cœur si doux, — j'ai beaucoup à dire avant de disparaître. — Demandez aux sèves de l'été la preuve — de la fécondité de mon amour.

IV. — On m'appelle, car je suis l'Été ! — Que de choses changeront avant que je meure ! — De grâce, ne vous y trompez pas, — quoique je vous accable de bonheur.

V. — Me voici, le bien triste Automne ! — Usé de cœur et de forces affaibli, — rien que le repos ne me semble bon. — Prononcez donc le mot qui me délivrera.

VI. — Je suis l'Hiver ! Je garde — le désir toujours vivant au milieu du sommeil. — Qui peut dire que je sois mort — et ce dont il faudrait garder le souvenir ?

Est-il nécessaire d'ajouter que les saisons sont aussi le symbole des quatre états de la femme, tour à tour vierge, épouse, mère et veuve ?

Notre esthétique française est moins subtile, assurément, et moins complexe. Est-ce une raison suffisante pour condamner de telles recherches d'expression symbolique et mystique dans l'art de nos voisins ? Nous n'hésiterions pas pour notre compte à le faire impitoyablement si elles ne pouvaient se produire qu'au détriment de l'œuvre d'art en soi. Mais il n'en est pas ainsi, au moins dans l'œuvre de M. Edward Burne-Jones. Toutes nos exigences en fait de beauté plastique et de charme pittoresque y sont satisfaites et au delà. Cette première et indispensable satisfaction nous étant donnée, pourquoi interdirions-nous à l'artiste la joie fort noble d'ajouter aux pures sensualités du regard l'émotion d'une pensée plus haute ?

Dans cette même collection de M. Frederick Leyland, à côté de la *Proserpina* de D. G. Rossetti, ce magnifique poème, de la pathétique *Mise au tombeau* de M. F. Madox Brown, de la blanche *Hélène* de M. Windus, de la *Walkyrie*, cette fine romance scandinave redite par M. Sandys, nous retrouvons encore, de M. Edward Burne-Jones, deux autres peintures : l'*Amour et Psyché*, dans le style profond et passionné de la Renaissance italienne, et *Circé et les Panthères*, une œuvre capitale.

Phénomène assez rare dans l'art de M. Burne-Jones où la figure humaine et toujours la femme est l'objet essentiel du tableau, il semble qu'ici l'artiste se soit pour une fois permis la fantaisie d'accorder le rôle principal au milieu même où se passe l'action, à l'accessoire, à ce

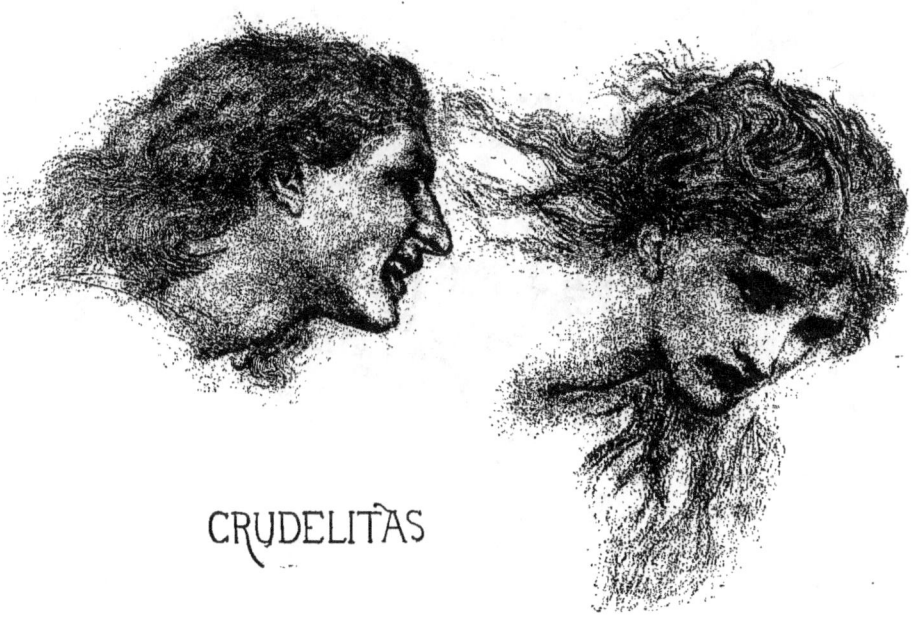

TÊTES D'ÉTUDE.
Fac-similé d'un dessin d'Edward Burne-Jones.

que nous appelons si improprement la nature morte. C'est là, on le sait, le péché mignon de M. Alma-Tadema; chez M. Burne-Jones, ce n'est qu'une exception.

Le tableau représente l'intérieur de la salle du palais où la magicienne prépare le banquet des compagnons d'Ulysse. Au fond s'ouvre une large baie dans laquelle s'encadre le vert Océan avec ses flots mouvants tout pailletés d'or, où passent les coques sombres et les hautes voiles des trirèmes courant à leur destin. Debout sous la lourde couronne de ses cheveux noirs, vêtue d'une robe couleur de pâle safran dont les plis caressent librement son jeune corps, Circé s'est approchée de la table du festin toute chargée de viandes et de flacons. Elle se détourne en un mouvement d'une grâce délicieuse et verse dans un énorme vase d'or rehaussé de sculptures placé près d'elle le contenu d'une fiole enchantée, c'est une liqueur noire destinée à troubler le vin de ses prochains convives. A ses pieds rampent en de caressantes et souples ondulations ses panthères dont la robe noire veloutée oppose ses tons profonds aux splendeurs de la table,

des vaisselles somptueuses, à la coloration chaude des vêtements de la magicienne et à l'éclat bleuâtre du trône de fer qu'elle vient de quitter.

Je voudrais multiplier ces exemples du fertile génie de M. Edward Burne-Jones, parler de cet adorable tableau, célèbre sous le titre de *Laus Veneris*, où le maître de toutes les élégances a réuni quatre jeunes femmes devisant d'amour avec la reine de beauté. Dans le fond, par la fenêtre ouverte on voit passer un même nombre de chevaliers en armure montés sur les grands chevaux de guerre ou de tournois et saluant les douces bien-aimées, les belles et tendres amoureuses.

Ce jour pris sur le dehors ajoute par le contraste une singulière puissance aux tons des costumes où se mêlent le rouge, le vert olive, le vert sombre, le bleu, le rose, l'orangé et à

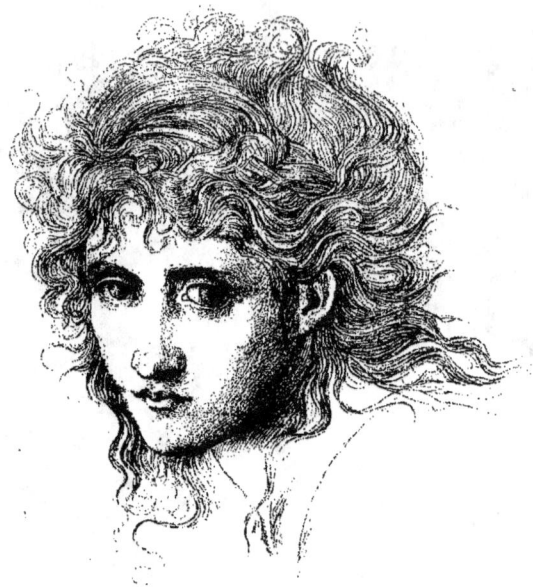

Tête d'étude,
par Edward Burne-Jones.

l'harmonie sobre d'une grande tapisserie représentant le triomphe de Vénus. Commencé en 1873, *Laus Veneris* ne fut achevé qu'en 1875.

Antérieur de sept années (1867) et non moins célèbre est le *Chant d'amour*, appartenant à M. J. Comyns Carr, composé sur des paroles françaises :

Je sais un chant d'amour
Triste et gai tour à tour.

Celui-ci se dit pour les beaux yeux d'un jeune écuyer en armure noire avec des manches rouges, nonchalamment assis, à demi couché plutôt sur le gazon fleuri. La blonde amoureuse en robe blanche promène le pâle ivoire de ses belles mains sur le clavier d'un petit organon à neuf doubles tuyaux de hauteur décroissante, dont la soufflerie tout à fait primitive est mise en mouvement par un mélancolique génie aux ailes repliées. Dans le fond du paysage on distingue des architectures rustiques. Cela est délicieusement absurde et charmant.

La légende chrétienne a rarement arrêté M. Burne-Jones. En 1879, cependant, il exposait à la *Grosvenor Gallery* une toile importante (près de 2m,50 de hauteur sur un peu plus d'un mètre), représentant l'*Annonciation*. L'artiste y avait apporté tout le rare et l'étrange de son talent. La Vierge se tient debout aux abords de son habitation, auprès d'un puits sur la margelle duquel elle vient de poser un vase de forme antique en entendant les soudaines paroles de l'ange. Celui-ci

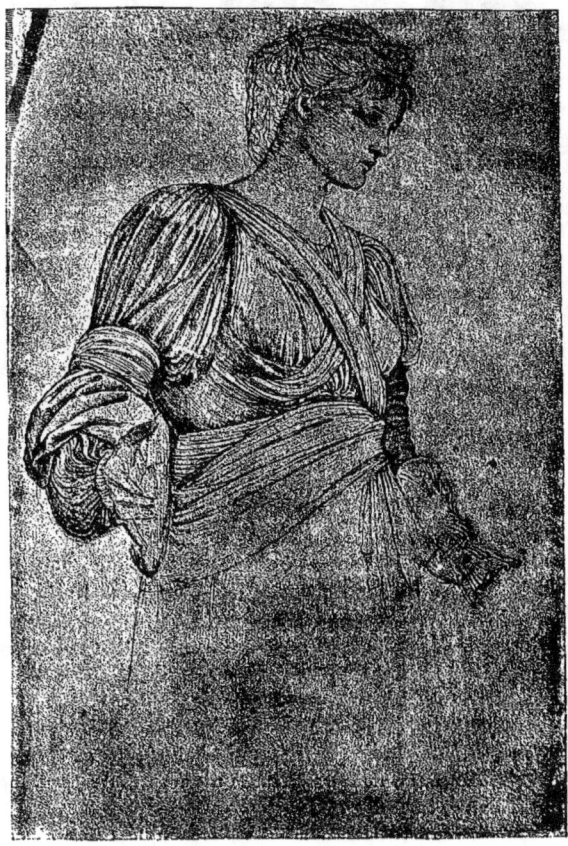

ÉTUDE D'EDWARD BURNE-JONES,
pour son tableau *The Golden Stairs*.

apparaît dans sa pourpre glorieuse, soutenu tout droit à quelque distance du sol par une imperceptible palpitation de ses grandes ailes d'un vert bronze dont le ton sombre avive la coloration d'un vert laurier. Sur un fond très sobre d'architecture variant du brun au gris, s'éclaire la délicate figure de la Vierge chastement recueillie, une main au sein, dans la douce lumière de ses vêtements blancs. Cette œuvre est assurément l'une des plus complètes que l'artiste ait exposées à Grosvenor en ces dernières années.

Et pourtant avec l'*Annonciation* M. Burne-Jones nous montrait en une suite de quatre panneaux l'*Histoire de Pygmalion* :

1° « Le Cœur désire. » — Pygmalion contemple le groupe des trois Grâces.
2° « La Main est impuissante. » — Pygmalion s'arrête devant sa statue inachevée.
3° « La Déesse embrase. » — Vénus en robe blanche tend les bras à la statue qui s'anime.

ÉTUDE D'EDWARD BURNE-JONES.
pour son tableau *The Golden Stairs*.

4° « L'Ame est satisfaite. » — Pygmalion agenouillé adore sa propre création.

L'intention mystique, symbolique du peintre, sensible dans l'œuvre même, est clairement avouée dans les titres donnés aux quatre sujets et dont je n'ai pu rendre la concision : 1° *The heart desires*; 2° *The hand refrains*; 3° *The godhead fires*; 4° *The soul attains*. Mais sous les plus subtiles intentions de l'ancien gradué d'Oxford on retrouve toujours le dessinateur raffiné en même temps que le coloriste rare qui s'est plu en cette *Histoire de Pygmalion* à combiner toutes les variations du ton sur le rose, le bleu et le gris.

La fable antique d'ailleurs exerce sur l'intelligence de ce lettré une séduction à laquelle il ne sait pas résister. Mais avec sa puissante imagination, avec ses facultés d'émotion personnelle, il y apporte des dons de rajeunissement toujours imprévus par où, en ses mains, le sujet le plus rebattu échappe à la froideur de l'interprétation classique, prend une valeur d'expression toute nouvelle et par l'enchantement du regard nous va tout droit au cœur et à l'âme. Il y a dans l'art de M. Burne-Jones une fleur de sensibilité qui nous gagne parce que, sans cesser d'appartenir au monde supérieur des fictions poétiques, ces figures — à quelque trait toujours on le reconnaît — appartiennent aussi à l'humanité. De la sorte il rend la vie à une langue morte. Ses dieux ne sont point les grands dieux de marbre immobilisés dans leur impassible sérénité, et dont la vaine et surhumaine inertie nous laisse indifférents dans l'œuvre de tant d'artistes inférieurs, qui depuis la Renaissance se sont essayés à nous restituer en de glaciales copies de l'antique. C'est à de moindres solennités, à de moins vides prétentions que nous convie M. Burne-Jones, et je le soupçonne d'avoir étudié pour le moins autant les fines et vivantes terres cuites de Tanagra que les marbres du Vatican, du Louvre et du British Museum. Ses dieux et ses héros n'ont pas seulement la vie, ils ont aussi la passion, le sentiment; ils ont souffert, aimé, lutté, comme nous souffrons, aimons, luttons, et par là d'autant plus nous intéressent. Voyez, dans le tableau intitulé l'*Arbre du pardon*, l'amère tristesse de Démophon pour avoir perdu Phyllis métamorphosée en amandier, dans *Persée et les Parques* l'étrange beauté des figures.

L'art de M. Burne-Jones est essentiellement chaste; je connais dans son œuvre très peu de nu, non que la beauté du nu se dérobe à son talent, on en peut juger, dans le *Pan et Psyché* (du *Paradis terrestre* de William Morris), par la jolie figure qui sort des eaux et que le berger au pied fourchu accueille si tendrement sur la rive; et dans les *Fêtes des noces de Pélée*, petite composition en largeur qui ne comprend pas moins de vingt figures nues pour la plupart; mais évidemment ce n'est pas là qu'il porte l'effort de son génie. Ne l'avons-nous pas vu dans l'*Histoire de Pygmalion* draper la figure elle-même de Vénus?

Une des très exquises curiosités du talent de l'artiste est précisément sa façon de draper. Il n'a point, ne cherche point le pli large, simple, abstrait de l'école romaine qui fit le meilleur du style de M. Ingres. Il drape au contraire à plis menus, pressés, tassés comme en peut faire une souple étoffe de laine légère, de foulard ou de fine batiste, amplement taillée, puis ramenée au corps par des ceintures, des brassards, des bracelets, des écharpes qui la froncent en dessinant les formes du modèle. La chose n'étant point banale, il a été forcé d'inventer des ajustements où se retrouvent confondus dans une parfaite unité mille emprunts librement faits aux costumes de la Grèce et de Rome antiques, aux costumes de l'Orient et à ceux du moyen âge, créant ainsi un type nouveau d'un goût rare et charmant qui de ses tableaux a passé, avec certains accommodements nécessaires, dans la toilette de la femme moderne.

De quel crayon amoureux, délicat et puissant à la fois, ne cherche-t-il pas le style en ces combinaisons de plis multipliés sur la voluptueuse plastique d'un beau corps de jeune femme comme ces vaguelettes que la brise des matins d'automne fait frissonner à la surface agile des eaux vives! Et quelle jouissance réserve aux regards épris de la beauté pittoresque l'analyse du charme pénétrant et de la grâce savante que la plume du maître, ferme comme un outil de ciseleur, répand en ces études que l'on dirait dessinées d'après un bas-relief; telles par exemple celles que nous reproduisons ici et qui furent faites en vue du tableau romantique qu'il intitule les *Marches d'or!*

Et le tableau lui-même! Est-il dans l'œuvre de notre plus grand génie lyrique, dans Victor Hugo, dans la *Légende des siècles*, est-il rien de plus émouvant, de plus suave et de plus noble? Là revit la splendeur des Cours d'amour telle qu'aucun historien ne nous l'a rendue, telle que seul un grand poète la pouvait concevoir, un grand artiste la réaliser. Imaginez dix-huit ménestrelles uniformément vêtues de blanc rythmant le pas de leurs pieds nus sur les marches d'or d'un large escalier dont la grande courbe élégante conduit à l'intérieur d'une somptueuse loggia

LA PLAINTE D'ARIADNE,
d'après le tableau de W. B. RICHMOND.

de marbre blanc. Peut-être Hamon, en son bon temps, eût-il pu trouver quelque chose d'une telle composition et peut-être aujourd'hui M. Hector Leroux le ferait-il, mais avec des mollesses d'exécution qui laissent l'œuvre à l'état de joli rêve vaguement flottant dans l'esprit, et non avec cette grandeur incisive à la Mantegna qui l'y grave à jamais. Je ne sais dans l'art français

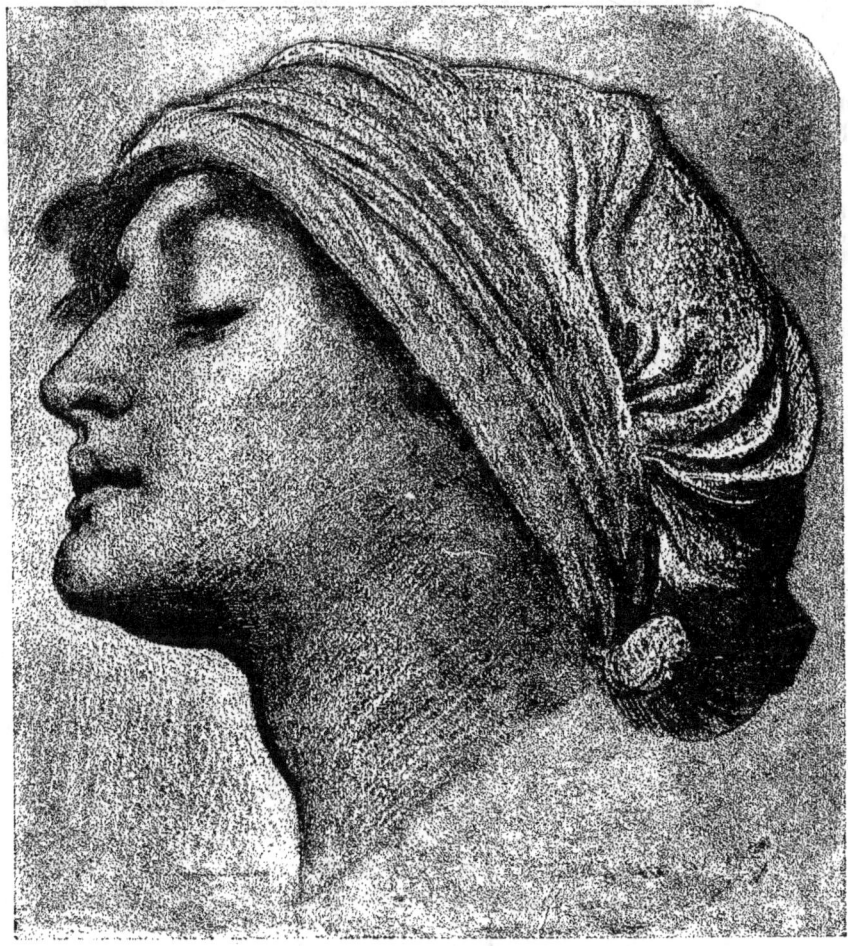

ÉTUDE DE W. B. RICHMOND,
pour *The Song of Miriam*. *(Grosvenor Gallery.)*

contemporain qu'un homme qui ait au même degré l'extraordinaire originalité d'une si haute invention, l'imagination sans cesse renouvelée, par cela même toujours imprévue, toujours saisissante, en même temps qu'une égale richesse d'exécution, c'est M. Gustave Moreau.

Élève ou plutôt disciple de D. G. Rossetti, M. Edward Burne-Jones à son tour a fait école. Il règne à Grosvenor, dans cette jolie galerie qui n'admet guère que deux ou trois cents tableaux

choisis et que Sir Coutts Lindsay, peintre lui-même, a fondée pour isoler du tumulte de l'Académie royale les œuvres d'une conception au-dessus de l'ordinaire moyenne. Quoique l'art de M. Burne-Jones soit encore aujourd'hui l'objet de controverses passionnées, qu'il soit condamné par les uns, considéré par eux comme archaïque à l'excès et peu sincère, et par les autres au contraire comme la plus illustre expression de l'art moderne, il n'en est pas moins vrai que cet art a exercé une action considérable sur l'école anglaise contemporaine. Il y a introduit le sens de la beauté — dont on peut dire que jusqu'alors elle n'avait pas eu conscience, car elle ne s'était pas élevée au-dessus de ces aimables banalités que l'on appelle « les beautés de keepsake », — et le sens plus rare encore de la couleur. Parmi les habituels exposants de la *Grosvenor Gallery* dont le talent apparaît visiblement sous l'influence de M. Burne-Jones, je dois citer Mrs. Stillman, d'abord formée par M. F. Madox Brown, Miss Evelyn Pickering, M. J. M. Strudwyck, l'auteur d'un *Apollon et Marsyas* absolument remarquable, et tout à fait à part M. W. B. Richmond, l'auteur de *Électre au tombeau d'Agamemnon*, d'un *Sarpédon* étrange et charmant, de la *Délivrance de Prométhée*, de la *Plainte d'Ariadne* que nous reproduisons et d'une œuvre plus importante encore, le *Chant de Miriam* avec cette épigraphe :

SING YE TO THE LORD, FOR HE HATH TRIUMPHED GLORIOUSLY.

« Chantez les louanges du Seigneur, car il a triomphé glorieusement ». Ce sont les paroles de Moïse à son peuple après le passage de la mer Rouge. Et les hommes embouchent les longues trompettes d'airain, les femmes conduites par Miriam frappent les tambourins légers, font vibrer les cordes des harpes et des luths, soufflent dans les flûtes, emplissent les airs de chants de victoire, animent de leurs danses sacrées les collines où défile l'armée d'Israel emportant le corps de Joseph et passant sous la bénédiction de Moïse qui, les bras levés, fait face aux flots désormais apaisés.

La composition, qui se développe en largeur sur un espace de cinq mètres, est traitée dans une facture un peu sommaire, très décorative, calculée pour être vue à une certaine hauteur, très lumineuse sans opposition d'ombres. La silhouette générale a de la grandeur et l'impression qui s'en dégage est celle d'une certaine solennité classique rajeunie par le fier dessin et la patiente recherche des types. On en peut juger par la belle étude d'une des têtes de femme que nous reproduisons.

En cette œuvre, la plus considérable qu'ait encore produite M. W. B. Richmond, l'artiste paraît s'écarter du romantisme de M. Burne-Jones pour se rapprocher des voies classiques parcourues par Sir Frederick Leighton. Il a en outre avec celui-ci cette autre parenté d'esprit qu'il est également attiré par l'amour du relief et de la forme modelée, car il exposait en 1879 à la *Grosvenor Gallery* un *Athlète* en bronze, comme l'avait fait deux années auparavant M. F. Leighton à la *Royal Academy*.

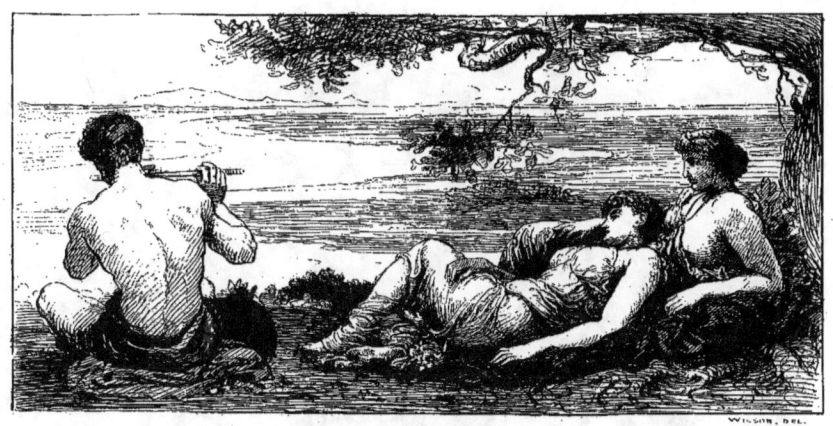

IDYLLE.
Dessin de Ch. E. Wilson, d'après le tableau de Sir Frederick Leighton, P. R. A. (*Royal Academy of Arts.*)

III

SIR F. LEIGHTON — ALMA-TADEMA — G. F. WATTS
O'VON GLEHN — J. D. LINTON

UL peintre depuis Sir Joshua Reynolds n'a plus dignement occupé le fauteuil de président de l'Académie royale que Sir Frederick Leighton.

Quoiqu'il soit né en Angleterre, — à Scarborough, en 1830, — son éducation d'artiste tout entière s'est faite sur le continent. Emmené à Rome à l'âge de douze ans, il y recevait d'un maître italien ses premières leçons de dessin. Un peu plus tard il étudia à l'Académie de Berlin, puis à Florence, à Francfort et à Bruxelles. C'est à Bruxelles qu'il peignit son premier tableau, *Cimabue découvre le petit Giotto dessinant dans la campagne*. L'année suivante M. F. Leighton vint à Paris où il fit de nombreuses copies au Louvre, puis il retourna à Francfort d'où il data sa *Mort de Brunellescho*. Mais Rome de nouveau l'attirait, il y passa trois années studieuses au terme desquelles il achevait une composition importante : la *Madone de Cimabue conduite en procession dans les rues de Florence*. Exposé à la *Royal Academy*, en 1855, ce tableau fit une profonde sensation dans le monde de l'art et fut acheté par la Reine. De Paris, où il résida de nouveau pendant quatre ou cinq ans, l'artiste envoyait régulièrement chaque année aux expositions de l'Académie : *Odalisque, Jezabel et Achab*, le *Triomphe de la musique, Dante en exil, Hélène de Troie, Fiancées de Syracuse*, et tour à tour les personnages de la légende antique, *Vénus, Actæa, Électre, Clytemnestre, Hercule arrachant Alceste à la mort*. Depuis, M. Frederick Leighton s'est arrêté à des sujets moins tragiques.

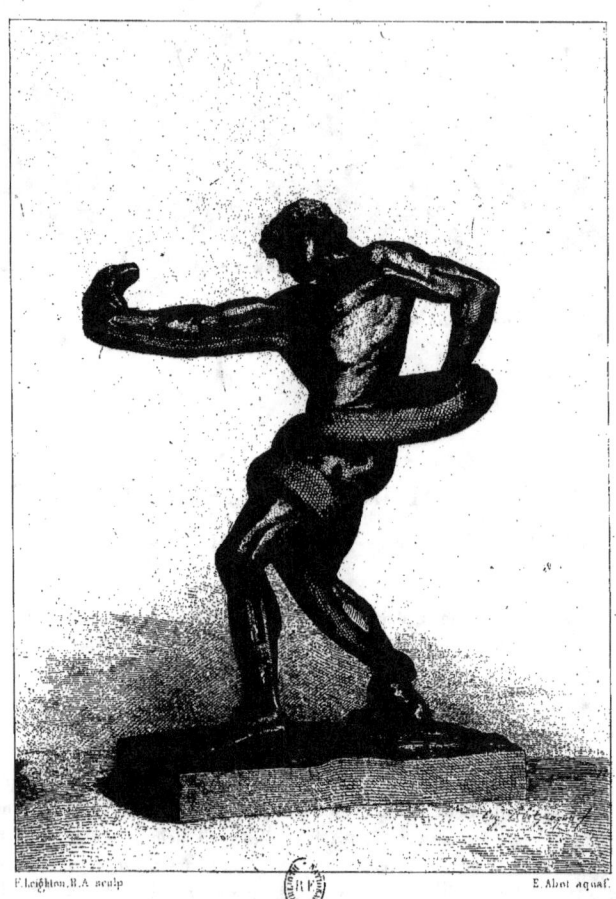

AN ATHLETE STRANGLING A PYTHON

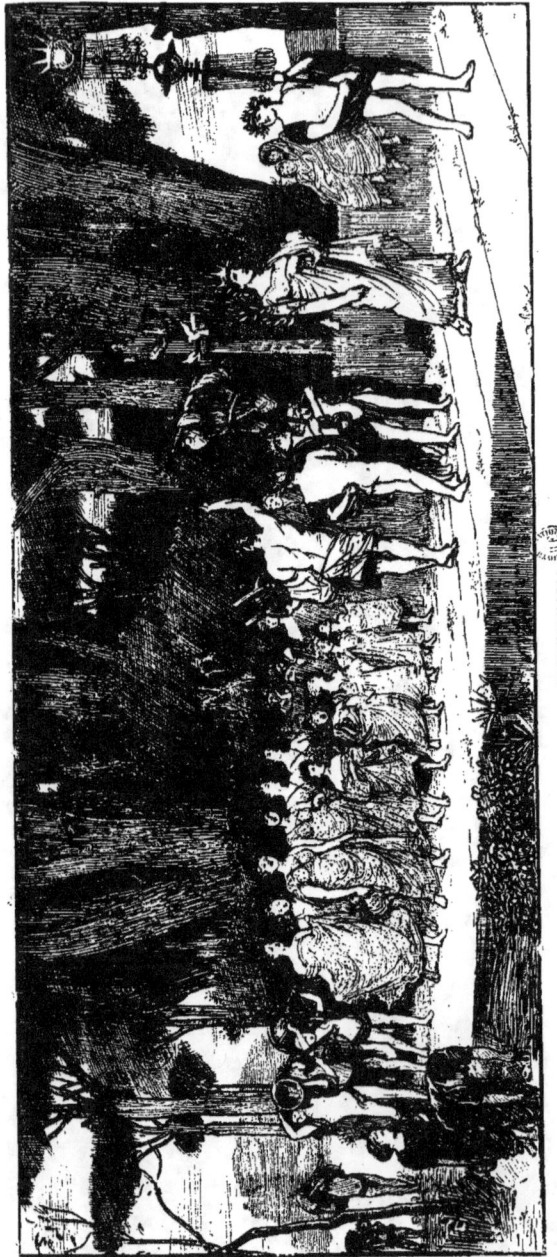

DAPHNEPHORIA.
Fac-similé d'un dessin de R. W. Macbeth, d'après le tableau de Sir Frederick Leighton, P. R. A.

En 1875, il est vrai, l'artiste nous montrait encore une étude de nu anatomique un peu sévère et de bien grandes dimensions pour un tel sujet : un *Frondeur égyptien* dans l'attitude ambitieuse d'un Ajax menaçant les dieux, quand il n'a d'autre office que de protéger les moissons contre l'avidité des oiseaux pillards. Quelques jolis détails compensaient l'aridité du motif, par exemple l'épouvantail dont l'amusante silhouette se découpait sur l'orbe énorme de la lune se levant à l'horizon. De même, en 1881, Sir Frederick exposait un *Élie ressuscitant le fils de la veuve* qui se ressent visiblement de l'éducation cosmopolite de l'auteur ; on y trouve en effet des souvenirs de la décadence italienne et quelque réminiscence de la *Fille de Jaïre*, de M. Gabriel Max.

Mais dans l'espace des dix années prend place une suite d'œuvres d'un caractère plus doux : la *Leçon de musique* de 1877, une délicate étude de costumes et de tissus d'Orient combinés

ÉTUDE DE SIR FREDERICK LEIGHTON, P. R. A.

dans un gracieux motif ; en 1878, une élégante *Nausicaa* et l'*Écheveau dévidé*, aimable prétexte à mettre en scène les jolis gestes de deux jeunes filles en costumes néo-grecs dans un paysage de fantaisie ; en 1880, son aimable *Baiser fraternel*, la *Lumière du Harem* et sa *Psamathè* assise à demi nue au bord de la mer ; en 1881, avec l'*Élie*, l'*Idylle* que nous reproduisons, et cette année même (1882), de charmants groupes de jeunes femmes mêlant au bleu de la mer et à l'éclat des marbres les vives couleurs de leurs robes orange et pourpre.

Mais je n'ai pas encore parlé de l'œuvre la plus considérable que M. Leighton ait exécutée en ces dernières années (1876). C'est une immense frise de plus de cinq mètres en largeur sur une hauteur de plus de deux mètres. Depuis l'exposition de la *Madone de Cimabue*, en 1855, les salons de l'Académie royale n'avaient plus revu de peinture d'une importance égale à celle de la *Daphnephoria*.

Le dessin que nous mettons sous les yeux du lecteur peut donner une idée de la composition

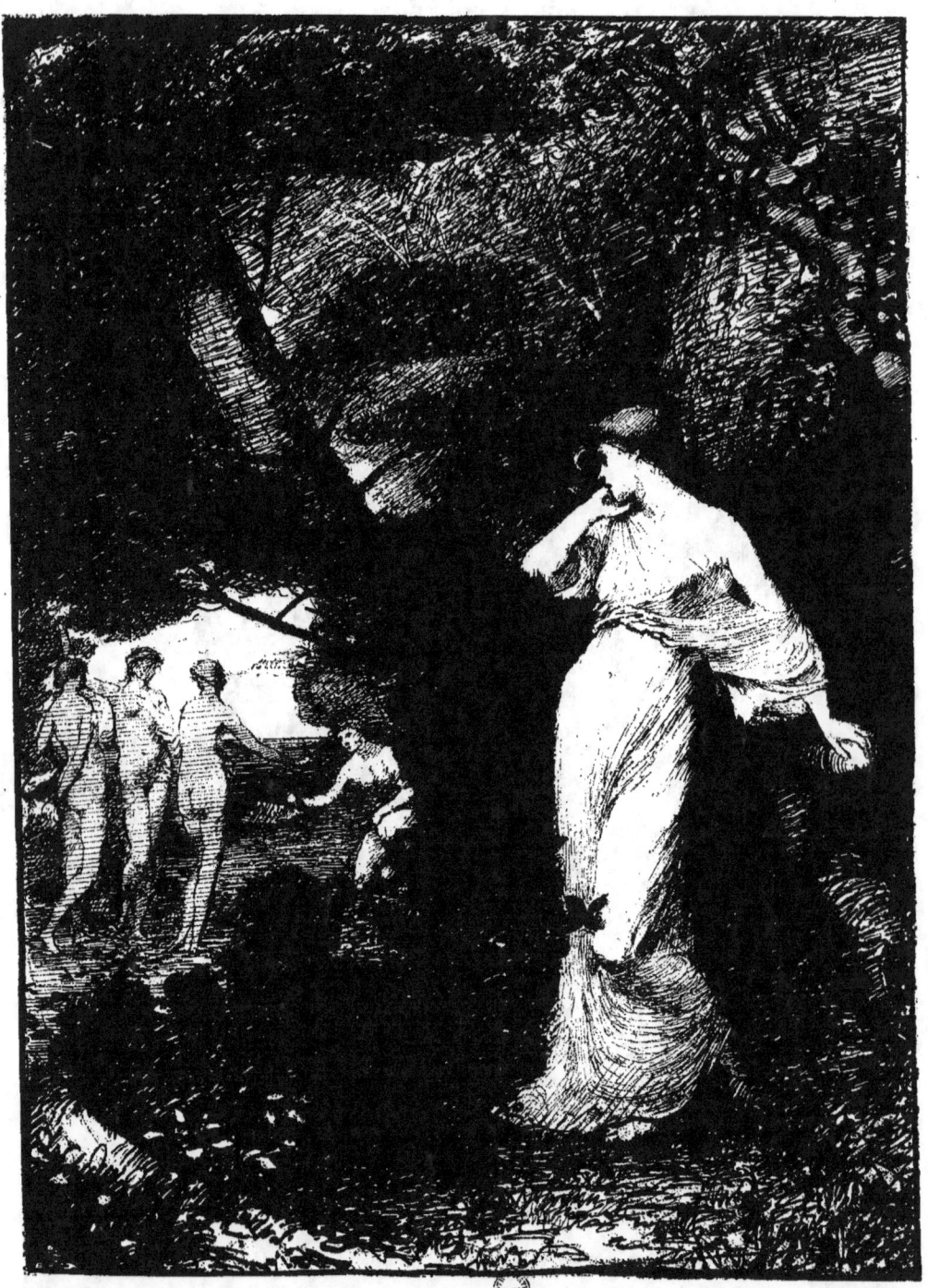

ŒNONE.
Dessin de O' von Glehn, d'après son tableau. (*Royal Academy of Arts.*)

et de l'effet d'ensemble, mais nullement du joyeux éclat de la couleur, et à peine de la grâce des figures. Le sujet est une de ces fêtes que la jeunesse thébaine donnait tous les neuf ans en l'honneur d'Apollon. Elle se rendait en procession au temple du dieu où elle portait des présents.

M. Leighton a choisi l'instant où la procession précisément traverse un bois sacré, un bois de cèdres et de pins séculaires aux abords du temple. Cela lui a fourni un fond d'un grand et solennel aspect décoratif. Les énormes troncs d'arbres s'enlèvent en robustes et claires fusées sur les masses profondes du vert feuillage.

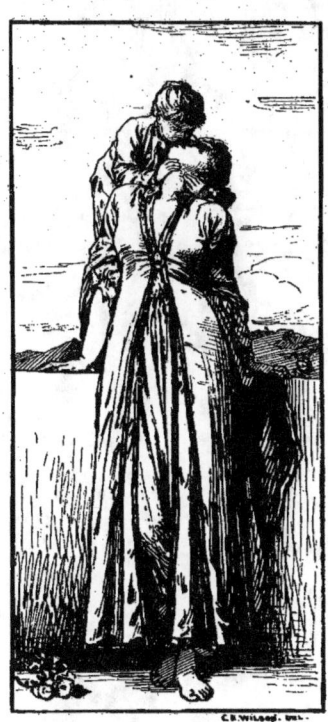

BAISER DE SŒUR.
Dessin de Ch. E. Wilson,
d'après le tableau de Sir F. Leighton, P. R. A.
(Royal Academy of Arts.)

Les regards perdus dans le ciel, les cheveux couronnés du diadème d'or à sept pointes, le laurier en main, le grand prêtre d'Apollon, fier de sa jeunesse, de sa beauté et de la dignité dont il est revêtu, marche gravement en tête de la troupe. Devant lui, on porte, suspendues à une longue tige d'olivier, de nombreuses sphères de cuivre de grosseurs différentes destinées à rappeler les diverses planètes, la terre, la lune et les grandes étoiles. Immédiatement à sa suite viennent trois adolescents portant les diverses pièces de la lourde armure que l'on va consacrer au dieu; puis un homme, chef des chœurs, la lyre en main, le bras levé, conduisant le rythme de l'hymne joyeuse, que miment et chantent à la fois les fillettes et les vierges drapées d'étoffes légères. Viennent enfin les porteurs des trépieds où se feront les sacrifices et les ablutions. A cet effet, des femmes puisent de l'eau dans un bassin dont les bords rectangulaires coupent au premier plan la symétrie des larges dalles jonchées de fleurs. Çà et là le peintre a introduit des motifs épisodiques : des figures de femmes et d'enfants assistant au défilé, un juchoir à colombes et dans la perspective les murailles indiquées de la ville de Thèbes.

Certes il y a dans cette vaste composition bien des gaucheries d'attitudes, bien des mollesses dans le dessin des draperies qui, fort excusables dans une peinture de genre, nous paraissent regrettables dans une peinture qui vise à la dignité de l'histoire. Gaucheries et mollesses, nous le croyons cependant, sont intentionnelles en cette œuvre qui n'est point destinée à un monument public. L'artiste sans doute aura voulu par de légers traits d'un réalisme innocent égayer cette longue frise, cette tapisserie peinte qui devait décorer une demeure privée, la *country-house* de M. J. Stewart Hodgson.

C'est à ces formes classiques un peu vagues, indéterminées, sans caractère local, que se rattache le *Chant de Miriam* de M. Richmond, je l'ai déjà dit, et aussi l'*Œnone* de M. O'von Glehn avec ses réminiscences de Henner et de Corot. — M. E. F. Britten, qui exploite aussi le filon bien épuisé des sujets antiques, y apporte un élément nouveau dans l'école anglaise, cette sorte de familiarité irrespectueuse qui fit naguère en France le succès de bouffonneries musicales comme *Orphée aux enfers*. Ses danses de nymphes et autres sujets mythologiques et héroïques sont traités d'un talent vif, mais on les croirait dérobés à quelque opérette d'Offenbach. On en jugera par cet aimable *Enlèvement d'Hélène* dont nous donnons un joli croquis. Ne vous semble-t-il pas voir Léonce et Schneider?

SAPPHO

A de moins joyeux procédés, mais à des procédés d'un ordre analogue, on peut attribuer le succès de M. Alma-Tadema. A coup sûr M. Alma-Tadema est plus sérieux ou veut l'être, certainement il ne se lance pas dans la fantaisie avec cette irrévérence. Mais son principe est le même au fond. Il ramène toute la vie antique à la familiarité d'allures, de gestes, de mouvements, d'attitudes, et je dirai presque de paroles, de sentiments et de pensées de nos contemporains. Dégoûté de la fausse dignité, de la raideur banale que le pédantisme impuissant des écoles académiques infligeait aux personnages de ses tragédies compassées, de ses poèmes héroï-comiques, il a mis en quelque sorte l'antiquité en pantoufles et en robe de chambre. Ses héros, il les fait marcher, s'asseoir, se lever, boire, manger, causer, non comme l'on marchait, on s'asseyait, on se levait, on buvait, on mangeait, on causait au théâtre de Talma, dans les tragédies de M. Lebrun, mais comme nous marchons, comme nous nous asseyons, comme nous nous levons, comme nous buvons, mangeons et causons. Dans l'œuvre de M. Alma-Tadema on se croise les jambes, on s'appuie au dossier du siège en étalant les deux bras, on se pose le menton sur le poing et le coude sur le genou ; pour exprimer l'attention, on étale bonnement ses deux mains

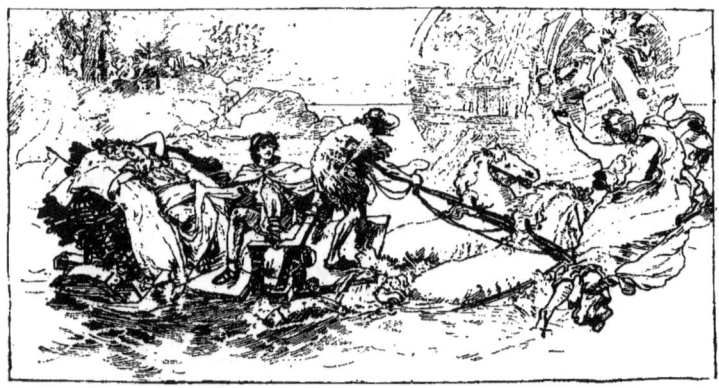

L'Enlèvement d'Hélène.
Dessin de W. E. F. Britten, d'après son tableau. *(Grosvenor Gallery.)*

sur le ventre ; pour exprimer la méditation, on se mord la seconde phalange de l'index replié, les autres doigts fermés ; pour parler discrètement à l'oreille du voisin, on applique le dos de la main en auvent le long de la bouche et du nez ; pour appeler, on groupe les deux mains en forme de pavillon devant les lèvres arrondies en O.

Quoiqu'il soit né dans les Pays-Bas (à Dronryp, 1836), et bien qu'il ait fait sa première éducation de peintre tant à l'Académie d'Anvers que dans l'atelier du baron Leys, quoiqu'il se soit fait naturaliser Anglais en 1873, M. Alma-Tadema a aussi habité Paris et il en a gardé l'ineffaçable souvenir du gavroche parisien, fille ou garçon. En somme, son esthétique se réduit à ceci : « Le héros, c'est de la blague. L'homme était il y a trois mille ans ce qu'il est aujourd'hui. Construit de même, avec les mêmes leviers et les mêmes ressorts, il avait les mêmes moyens de dynamique et de statique ; il était capable des mêmes actions, dans la même mesure, et de même était sujet aux mêmes lassitudes. Les mêmes organes exerçaient les mêmes fonctions et de la même façon. C'est donc un art parfaitement faux que celui qui prétend s'interdire les mouvements naturels sous prétexte que ces mouvements sont dépourvus de noblesse. »

Conséquent avec lui-même, M. Alma-Tadema apporte une patience scrupuleuse à faire vivre ses personnages vrais dans leur vrai milieu. Son œuvre entier est une véritable illustration du

Smith's Dictionary of Antiquities et doit faire les délices des archéologues. Ce qu'il n'a pas vu, par induction il l'invente avec une remarquable ingéniosité ; ce sera un fauteuil de marbre, un guéridon comme dans la *Sapho* de 1881, un appui-main comme dans la *Peinture* de 1878, une rampe de quai comme dans la *Rivière* de 1879, une selle tournante comme dans l'*Atelier de sculpteur* de 1875. Ajoutez à cela un certain goût pour les perspectives curieuses et pour les mises en toile bizarres avec leurs personnages étrangement coupés par la feuillure du cadre, ne laissant voir qu'un bout de nez ou un coin d'œil ; ajoutez aussi de vaillantes qualités de peintre, un beau maniement de pâte mis au service d'un sens exquis de la couleur, et vous comprendrez le très grand succès que M. Alma-Tadema a pu obtenir non seulement auprès des cockneys de l'art, mais aussi auprès des vrais amateurs. Et pourtant, me sera-t-il permis de le dire, en dépit de tant d'exactitude archéologique, et de naturalisme, et de réalisme, il me semble qu'il manque à toutes ces restitutions du monde antique ce tout petit point peut-être essentiel qu'on appelle la

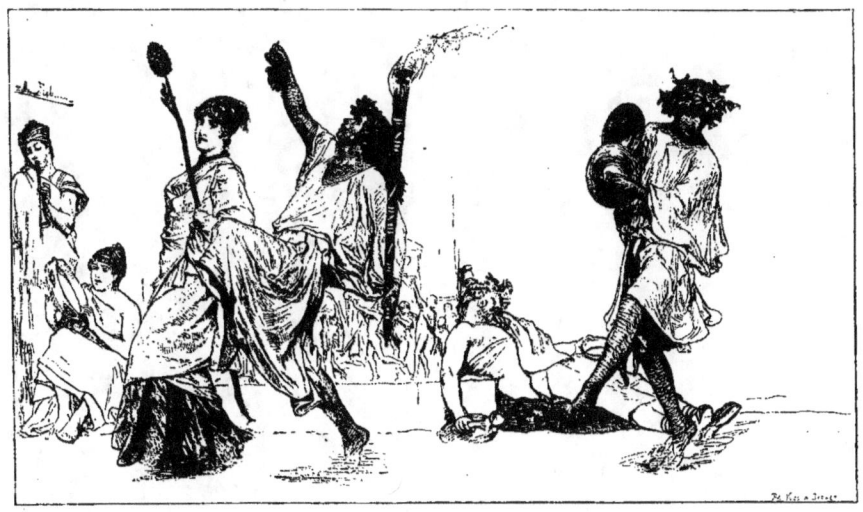

LA FÊTE DES VENDANGES. — Dessin de Alma-Tadema.

vie ; il me semble que cet ignorant de Shakspeare en son *Coriolan* nous en apprend sur Rome et la vie romaine, et la vie humaine en général, beaucoup plus long que l'œuvre entier de M. Alma-Tadema.

Entre les mystiques et symboliques abstractions de M. Burne-Jones et les réalités précisées de M. Alma-Tadema prennent place sans sortir du champ de l'antiquité les œuvres de M. G. F. Watts. M. George Frederick Watts est de quinze à vingt ans l'aîné des deux peintres que je viens de nommer. Né à Londres en 1818, il exposait pour la première fois à l'Académie en 1837, obtenait avec un *Caractacus,* à une exposition de cartons qui eut lieu à Westminster Hall en 1843, un succès confirmé bientôt après par son *Alfred excitant les Saxons à de maritimes entreprises,* qui lui valut la commande d'un *Saint Georges vainqueur du Dragon* pour le palais du Parlement et d'une grande fresque représentant *l'Histoire de la Justice* pour le hall de Lincoln's Inn. Il fut élu la même année, en 1867, — et je n'en trouve point d'autre exemple dans l'histoire de la *Royal Academy,* — successivement associé, puis académicien. Jusque-là cependant M. G. F. Watts n'accusait pas de beaucoup plus hautes ambitions que celle d'un peintre suffisamment instruit qui

ORPHEUS AND EURYDICE

ORPHÉE ET EURYDICE.

Dessin de Ch. E. Wilson, gravure de Clément Bellenger, d'après le tableau de George-Frederick Watts, R.A.
(Graveur Callery.)

fait honnêtement son métier, et d'un excellent peintre de portraits. Depuis dix ans au contraire il s'est élevé à de plus rares curiosités d'art. Sous cette dernière forme le talent de M. Watts est bien connu en France, car l'artiste, en dehors de l'Exposition universelle de 1878, a souvent exposé à nos Salons annuels.

Cette Exposition de 1878 n'est pas si loin de nous que l'on n'ait conservé le souvenir de la seule peinture de l'école anglaise où le nu de la femme fût traité avec un réel sentiment du style et sans autre intention que de réaliser la beauté purement plastique. L'œuvre sous son titre mythologique, *Pallas, Junon et Vénus*, ne visait à rien de plus que de montrer simultanément une face, un dos et un profil de femme, M. J. Benwell Clark en a fait pour le journal *l'Art* une eau-forte des plus remarquables. Mais en même temps que cette puissante et sereine étude de nu, M. G. F. Watts nous montrait l'*Amour et la Mort*, une de ces compositions complexes et tourmentées où l'idée prévaut sur la plasticité pure, ce que notre conception latine de l'art nous fait considérer comme une erreur. Il nous faut exprimer les mêmes regrets au sujet d'autres ouvrages de la même époque conçus par l'artiste dans le même esprit : le *Génie du mal* conduisant un homme dans un buisson d'épines au moyen d'une chaîne de fleurs ; le *Temps et la Mort*, dont les figures sont si étrangement coupées à mi-jambes, l'une par un segment du globe terrestre, l'autre par un petit flocon de nuées, et dont l'expression tragique soulignée à l'excès confine à la grimace. Tel est aussi le défaut essentiel de la composition où M. G. F. Watts a groupé dans un bizarre mouvement de draperies l'Amour et la Douleur, *Francesca et Paolo* errant enlacés dans une trombe de pluie et de vent.

Un Gage d'amour.
Dessin de E. Blair-Leighton, d'après son tableau.
(*Royal Academy of Arts*.)

Nous choisissons, pour la mettre sous les yeux du lecteur, l'œuvre la plus parfaite accomplie par l'artiste dans cet ordre d'idées et de sujets, son *Orphée et Eurydice*. Outre la recherche curieuse de la ligne rare dans le mouvement des deux corps, l'artiste a rendu sans complications superflues l'élan passionné d'Orphée embrassant la taille d'Eurydice et la défaillance de celle-ci au moment où la vie reconquise l'abandonnant de nouveau elle échappe à l'étreinte du poète. L'Orphée notamment a la svelte, nerveuse et puissante allure d'un bronze de la Renaissance italienne. Malheureusement les fort belles qualités de dessin de M. G. F. Watts sont en la plupart de ses ouvrages noyées dans un abîme de tons opaques, lourds et sombres, qui ajoute un surcroît bien inutile d'obscurité pittoresque à l'obscurité du motif. Malgré ces réserves, l'auteur de *Pallas, Junon et Vénus* et de *Orphée et Eurydice* est le seul maître anglais qui ait eu le sens élevé du nu dans l'art et qui en possède la pratique.

Il faut bien dire que le public anglais n'est en aucune façon sensible à cet élément d'art et que, soit pruderie, soit inintelligence esthétique, il préférera toujours à la plus noble expression de la beauté dans la créature humaine un vaillant chevalier en armure comme le Valentin des *Deux Gentilshommes de Vérone*, de M. J. D. Linton, ou comme celui que M. E. Blair-Leighton a mis en scène dans son gracieux *Gage d'amour*. Mais voilà qui nous conduit à parler de quelques peintres de genre.

VALENTINE.

IV

W. Q. ORCHARDSON

Les peintres de genre en Angleterre comme sur le continent se partagent en deux groupes distincts. Les uns demandent l'intérêt du motif au passé, les autres au temps présent. A la tête du premier de ces groupes la première place a été prise de haute lutte par M. William Quiller Orchardson. C'est un fait très digne de remarque dans le talent de cet artiste que ses tableaux ne portent point, au même degré que ceux du reste de l'école, l'empreinte exclusive du sceau britannique. Anglais, ils le sont par la pénétration profonde de l'expression dans le jeu des physionomies ; ils ne le sont point par le type des personnages qu'il met en scène ; ils le sont bien moins encore par le caractère de la facture qui lui est tout à fait personnel. Il a le dessin large, rapide, précis, le geste de tournure élégante, pleine de familière aisance et de distinction ; il connaît à fond l'homme des deux derniers siècles, il sait quel genre de pli fait chaque genre d'étoffe à raison de la forme du costume. En cela il n'a d'égal que le Meissonier d'autrefois, le Meissonier des *Encyclopédistes* par exemple. Son procédé technique comme peintre est fait pour étonner un peu des regards familiers avec la façon large, souple et grasse de nos bons manieurs d'outil ; il se compose d'une succession de petites touches maigres, épinglées, tassées et juxtaposées dont l'ensemble prend au premier abord des aspects de tapisserie. Mais ce jeu de brosse conduit par un coloriste délicat se fond aussitôt sous l'œil même en une exquise harmonie de tons variés à l'infini.

J'ai gardé le vif souvenir des deux tableaux que M. Orchardson avait envoyés à notre Exposition universelle de 1867, le *Défi* et *Christofle Sly*. Le *Défi* était une bien jolie note d'un jaune serin audacieux, motivée par le costume d'une sorte de Scapin ironique qui de la part de son maître présente du bout de l'épée à un jeune gentilhomme une lettre de provocation. Quant à Christofle Sly, il est connu, c'est le héros de la bouffonnerie qui sert de prologue à la *Mégère domptée*, de Shakspeare :

Le Lord *(apercevant Sly couché à la belle étoile devant la porte d'un cabaret)*. — Qu'est-ce qu'il y a là, un mort ou un ivrogne? Regardez, respire-t-il ? .

Un Piqueur. — Il respire, Milord ; heureusement qu'il est échauffé par l'ale, sans cela ce serait un lit bien froid pour dormir si profondément.

Le Lord. — Oh! monstrueuse bête, le voilà couché tout comme un cochon! O affreuse mort! que te voilà donc une image ignoble et dégoûtante! Messieurs, je veux faire une farce à cet ivrogne! Si on le transportait au lit, enveloppé dans des draps bien doux, avec des bagues à ses doigts, un dîner délicieux auprès de son lit et des domestiques bien mis pour le servir quand il s'éveillerait, croyez-vous que le mendiant n'oublierait pas ce qu'il est? Qu'en pensez-vous?

Premier Piqueur. — Je vous assure, Mylord, qu'il ne pourrait faire autrement.

Second Piqueur. — Ça lui semblerait bien drôle, quand il s'éveillerait.

LE LORD. — A peu près comme un rêve flatteur ou un château en Espagne. Eh bien, enlevez-le et menez bien la plaisanterie. Portez-le doucement dans ma plus belle chambre et décorez-la de tous mes tableaux galants. Baignez sa tête sale dans de tièdes eaux parfumées et brûlez des bois odorants pour que l'appartement embaume. Tenez de la musique prête pour l'heure où il s'éveillera afin de lui faire un concert délicieux et divin, et si par hasard il parle,

ROSE.
Fac-similé d'une sanguine de James Archer, R. S. A., d'après son tableau. *(Royal Academy of Arts.)*

accourez immédiatement et dites avec une révérence d'humble soumission : « Que commande Votre Honneur? » Qu'un de vous lui présente un bassin rempli d'eau de rose, avec des fleurs effeuillées dedans; qu'un autre lui présente l'aiguière, un troisième l'essuie-mains damassé et qu'il dise : « Plairait-il à Votre Seigneurie de se rafraîchir les mains? » Qu'il y en ait un qui se tienne prêt avec un riche costume et qu'il lui demande quel vêtement il veut mettre; qu'un autre lui parle de ses chiens et de ses chevaux, et de la douleur que sa maladie cause à sa

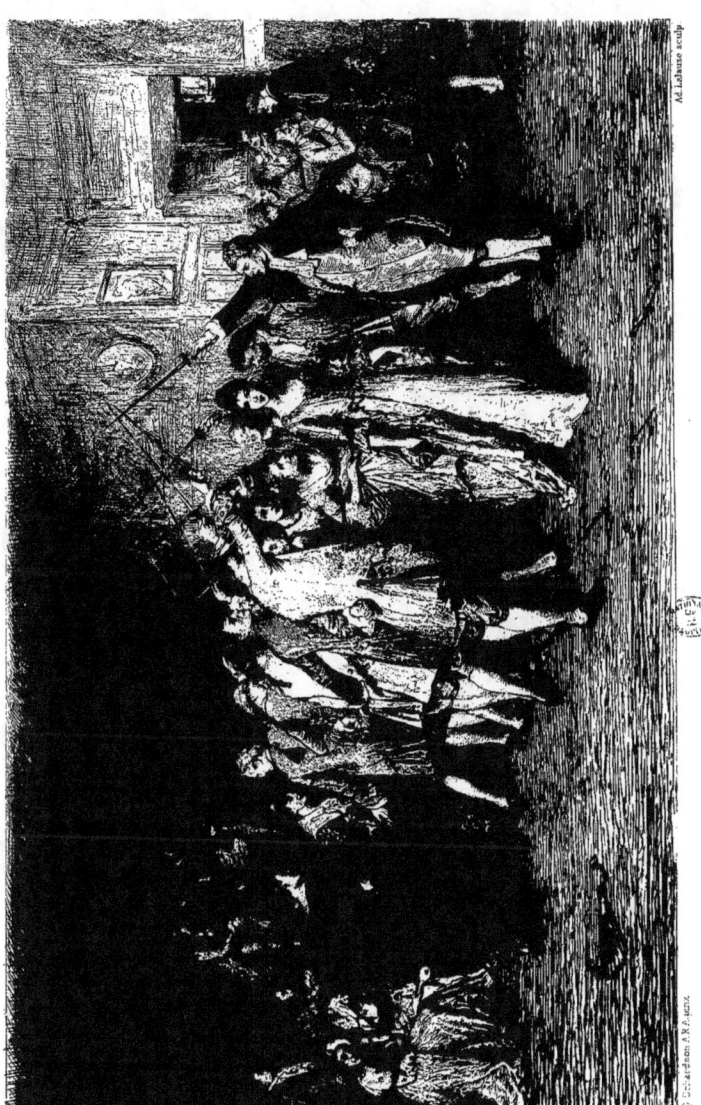

THE GUESS OF THE SWORDS

dame; persuadez-lui qu'il a été lunatique et lorsqu'il dira qu'il est un tel, dites-lui qu'il rêve, car il n'est rien moins qu'un puissant seigneur.....

En effet, le drôle s'éveille, il se redresse, porte un regard effaré sur les magnifiques tentures qui entourent le lit, sur la pelisse enrichie de fourrures dont il est revêtu. Il veut rompre le charme.

SLY. — Au nom de Dieu, un pot de petite ale!
PREMIER VALET. — Plairait-il à Votre Honneur de boire un verre de vin des Canaries?

Et la scène se déroule avec tous les incidents prévus.

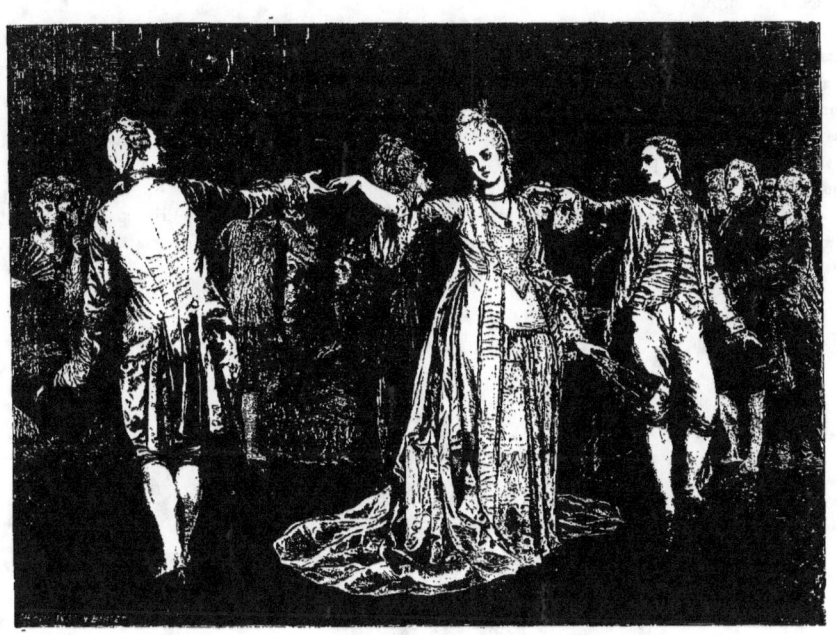

LE MENUET.
Tableau de Val. C. Prinsep.

SLY. — Quoi donc? Voulez-vous me rendre fou? Ne suis-je pas Christophe Sly, le fils du vieux Sly de Burton-Hearth, colporteur de naissance, faiseur de cartes par éducation, conducteur d'ours par changement d'état et actuellement observant la profession de chaudronnier? Demandez à Marion Hacket, la grosse cabaretière de Wimot, si elle ne me connaît pas; si elle dit que je ne suis pas sur son compte pour quatorze pence d'ale simple, comptez-moi pour le plus fieffé menteur de la chrétienté. Comment donc! Je ne suis pas hors de mon bon sens sans doute?

M. Orchardson avait disposé tous ces groupes, animé toutes ces physionomies avec une entente profonde de la scène. L'interprétation de cette amusante parade était pleinement dans son talent souple et enjoué. Les attitudes étaient justes, d'un dessin facile et correct; l'expression

des têtes était fine et spirituelle, comique sans charge, grotesque sans grossièreté. En outre, malgré certaines maigreurs de touche et bien que l'exécution fût un peu mince, l'ensemble était cependant d'une coloration ravissante et harmonieuse comme l'envers d'une vieille tapisserie.

Et depuis, que d'œuvres charmantes l'aimable imagination de M. W. Q. Orchardson n'a-t-elle pas inventées : *Rêverie*, le *Marché du Lido*, les *Travailleurs de la mer*, *Casus belli*, le *Protecteur*, *Cendrillon*, le *Vieux Soldat*, le *Décavé*, exposé l'an dernier dans les galeries de *l'Art*, *Trop bon pour être vrai*, l'*Antichambre*, sans compter quelques compositions plus sérieuses comme *Hamlet et le roi*, comme *Ophélie*; sans parler de portraits superbes comme ceux de Mme Winchester Clowes, cette *Dame en blanc* qui eut tant de succès à Lille en 1881; de Mme Orchardson, d'un si joli arrangement dans sa simplicité; de M. Charles Moxon, d'une expression si remarquable, d'un si ferme dessin et d'un ton si puissant sur ce fond éteint d'ancienne tenture!

Mais le tableau le plus célèbre de M. Orchardson est celui qu'il exposait en 1877 à la *Royal Academy* et que nous revîmes au Champ de Mars l'année suivante, la *Reine des épées*. Le motif est emprunté au *Pirate*, de Walter Scott; le moment choisi est celui où la charmante Minna Troil conduit le joli ballet qui a donné son nom au tableau et passe en tête de ses amies sous le berceau d'acier formé par les épées croisées des jeunes gentilshommes. Il n'y a pas moins de vingt-six figures, en pied pour la plupart, dans cette œuvre délicieuse composée avec un goût exquis, avec le sens parfait de toutes les élégances.

On retrouve quelque chose de cette grâce dans le *Menuet* de M. Val. C. Prinsep et dans l'aimable *Rose*, de M. James Archer, que nous reproduisons en même temps que la *Reine des épées*.

V

P. R. MORRIS. — FRANK HOLL

Au premier rang des peintres de genre qui s'attachent plus spécialement à la mise en scène des sujets contemporains se place par la variété de son talent M. Philip-Richard Morris. Ce jeune artiste, d'abord élevé à la forte école de M. William Holman Hunt, a débuté en des sujets plus sévères, au moins par le caractère des personnages, mais déjà il y mettait une fleur d'imagination qui en éclairait l'austérité. Dans cet ordre de faits son *Ombre de la Croix* est devenue populaire. Il avait eu l'idée de représenter l'Enfant Jésus avançant à pas chancelants vers Marie agenouillée à quelque distance et toute prête à le recevoir dans son sein. Pour assurer l'équilibre de sa marche incertaine l'Enfant étend les bras, et le soleil projette sur le sol l'ombre en forme de Croix de Celui qui sera en effet le Crucifié. Par une singulière mais toute fortuite coïncidence, dans le même temps M. W. Holman Hunt exécutait en Syrie (1868-1875), où il retournait pour la seconde fois, son noble tableau l'*Ombre de la Mort*, où il montre Notre-Seigneur en charpentier, harassé après une rude journée de travail et s'étirant les bras. Là aussi le soleil couchant projette l'ombre du Christ en forme de croix. C'est d'ailleurs le seul point de ressemblance qu'il y ait entre les deux compositions, et le choix de la scène indique suffisamment toute la différence de ces deux caractères d'artistes, l'un si grave, l'autre tout en grâces faciles.

Mais ce charme de l'invention n'exclut nullement chez M. P. R. Morris la science essentielle du peintre. C'est le plus souvent à la vie du peuple que l'artiste demande les thèmes de ses aimables compositions. On n'a pas oublié sa *Noce du Marin* et ses honnêtes couples défilant joyeusement au bord de la plage, sous les puissantes caresses de la brise marine, non plus que le tableau plus sérieux où il nous montrait des *Moissonneurs* portant si vaillamment le poids du jour, ni son vieux *Faucheur*, regagnant le hameau, sa tâche accomplie, la faux à l'épaule, la pipe en main, et tout à coup arrêté, cerné par une joyeuse troupe de fillettes enlacées, riant, dansant et barrant le chemin au bonhomme. M. Morris ne serait pas Anglais s'il n'avait introduit dans cette heureuse composition une petite note sentimentale. Dans le fond s'éloigne une pauvre vieille toute courbée s'appuyant sur l'épaule d'un enfant et qu'a respectée l'espiègle gaieté des petites filles, des « jeunes fleurs » devrais-je dire, car le peintre a intitulé son tableau le *Faucheur et les Fleurs*. Ces trois exemples très divers du talent de M. P. R. Morris figuraient à l'Exposition universelle de 1878.

La même année — sans doute il était venu en France à l'occasion de cette Exposition — le peintre exécutait un tableau qui me fournit l'occasion de faire une remarque mille et mille fois confirmée par les faits. Dans mon *Histoire de la Peinture anglaise*, parlant de Rowlandson je disais : « L'artiste ne voit réellement juste, ne saisit dans leur exacte vérité que les faits, les phénomènes, les choses, les hommes avec lesquels il a vécu longuement, qui lui furent dès l'enfance familiers. Et je dis cela parce que je vois que Rowlandson ne comprend, ne surprend

nullement par exemple le caractère pittoresque du soldat français, n'en connaît pas l'allure, pas même l'uniforme. De telles erreurs ne lui sont point particulières. Tout artiste qui se dépayse y est sujet. Aussi est-il prudent de n'accorder qu'une confiance relative aux peintres ethnographes. Prenez nos plus illustres orientalistes : Eugène Delacroix, Decamps, Marilhat. Croyez-vous retrouver l'Orient vrai dans les magies de leur palette ? Vous vous trompez, ils ne nous donnent et ne pouvaient nous donner que leurs interprétations de l'Orient, un Orient même sur place se réfléchissant dans leur cerveau d'une façon conforme à la conception qu'en avait l'élite intellectuelle de leurs contemporains plutôt qu'à la réalité; l'Orient de Delacroix, l'Orient de Decamps, l'Orient de Marilhat, oui; mais l'Orient vrai, non pas. Franchissons donc sans regret les caricatures de Rowlandson sur des sujets français. » De même et dans le même esprit en mon *Éducation de l'artiste* j'avais déjà dit : « La nature est très mystérieuse, pleine de réserve et de pudeur vis-à-vis de l'étranger. Elle ne se laisse pénétrer que par ceux qui tout enfants ont joué sur son sein. Pour tout autre elle garde ses voiles. L'image qu'il en voudra faire sentira toujours l'huile et le vernis, toutes les malsaines odeurs de l'atelier. Seule, l'œuvre filiale d'un enfant du sol pourra nous rendre la pénétrante séduction de la réalité. Là seulement les herbes printanières exhaleront tout leur parfum, les insectes feront entendre le bourdonnement de leurs élytres d'or; là bouillonneront les eaux vives, s'ouvrira dans son infinie douceur l'œil bleu des pervenches; là seulement s'animeront de l'esprit des légendes les brouillards suspendus dans la nuit des marais. Le fils de la terre sera pour elle un véritable voyant et nul autre. Il en connaît lui les joies et les mélancolies; il sait les aspects que prend l'hiver sur les collines neigeuses et le printemps au pli des vallons; il sait en quel sillon se blottit la caille et comment le brin d'herbe se penche pour contempler les folles bulles d'air filant rapides et bondissant au cours des sources; seul il sait quelle vie intime a déterminé la forme extérieure de toutes les créations de la nature sur la terre où enfant il a battu les buissons, où jeune homme il a aimé, où homme il a travaillé, vécu, produit et souffert. Qu'il se ressouvienne donc des félicités de son enfance et des honnêtes pensées de sa vie en ce milieu natal où sont demeurés tous les témoins amis de ses émotions successives, car lui seul aujourd'hui peut témoigner pour eux. Ce vieux pont de briques tapissé de fucus gluants n'est, s'offrant à nos pas, qu'un moyen vulgaire de traverser le ruisseau qui barre la route. Lui, chaque brique tombée lui rappelle une date, un souvenir, et c'est ce souvenir que, peintre, il saura mettre en ces béantes alvéoles, éloquentes pour lui et qui nous laissent indifférents. Muettes devant nous, puisque toutes ces choses lui parlent, il doit redire à tous ce qu'elles lui ont dit. »

Cette impuissance de tout artiste — je dis des meilleurs — à s'assimiler non seulement la nature, mais les types, et même les costumes des pays étrangers, est manifeste dans le tableau de M. P. R. Morris, qui représente une *Première Communion à Dieppe*. Au premier aspect, c'est cela. Le peintre a bien rendu l'effet des toilettes blanches dans le plein air des quais. Mais il lui a échappé — et il n'en pouvait être autrement — bien des erreurs de détail qui ne sauraient choquer un œil anglais et choquent le nôtre. Je ne signale pas seulement quelques types de bonnes gens rangés respectueusement sur le parcours de la procession ; il y en a dans le nombre au moins un qui est par trop britannique. Je veux parler de l'attitude de la fillette qui marche en tête du défilé, les regards hardiment fixés devant elle, le col penché, le poing sur la hanche. Jamais, entendez-vous, jamais première communiante n'a pris cette libre allure. Autre erreur presque aussi grave : la sœur qui conduit les enfants est une sœur de Saint-Vincent de Paul. Or, quelle que fût la pénétrante observation de M. P. R. Morris, il n'a pu, si rapidement, au passage, saisir exactement le dessin de la cornette blanche dont le pli et les ailes sont d'un mouvement si curieux. De même, les manches de la robe de bure grise sont beaucoup trop étroites. Enfin, confondant les usages de deux fêtes catholiques, le peintre a jonché de fleurs le chemin où passe la procession, ce qui ne se fait qu'à la Fête-Dieu. Voilà bien des chicanes, dira-t-on. Elles ne sont pas puériles autant qu'elles peuvent le paraître, car elles établissent cette

SONS OF THE BRAVE
The orphan Boys of Soldiers Royal Military Asylum, Chelsea.

LE FAUCHEUR ET LES FLEURS.
Fac-similé d'un dessin de Philip R. Morris, d'après son tableau. (*Grosvenor Gallery*.)

loi esthétique capitale, que la connaissance rationnelle des choses qu'il veut peindre est indispensable à l'artiste et que sans elle l'observation pure et simple est le plus souvent sinon toujours mise en défaut. Aussi voyez quelle autre sincérité d'accent dans les autres œuvres de M. P. R. Morris, dans la *Vente du bateau* (1882), dans ses *Baigneuses* surprises par la curiosité d'une bonne vache passant curieusement la tête au-dessus d'une haie (1879), dans le joyeux *Shilling de la Reine* (1881), et par-dessus tout dans ce chef-d'œuvre de bonne grâce, d'esprit, de fine et touchante vérité, *Fils de braves* (1880). Musique en tête, les orphelins de la guerre en leur joli uniforme rouge, toquet au front, jugulaire au menton, sortent militairement par la grande porte du *Royal Military Asylum* de Chelsea. L'heure de la promenade quotidienne est bien connue, car au bas des degrés et des lourdes colonnes, les grand'mères et les veuves — il en est de bien jeunes et bien jolies — se sont rangées pour assister au défilé des chers enfants.

SACRIFICE.
Gravure de J. Swann, d'après le tableau de Marcus Stone, A. R. A. (*Royal Academy of Arts.*)

Tristes en leurs vêtements de deuil, elles se les montrent du doigt et les admirent, un peu consolées pourtant par le spectacle de cette vaillance juvénile. Les menus épisodes si caractéristiques ne se peuvent dénombrer en cette composition ravissante : le beau geste du petit tambour-major, la gravité du vieux soldat, le naïf étonnement de la fillette au cerceau que si gentiment un enfant de troupe écarte du passage du bataillon, et ce vol de colombes troublé un moment par la bruyante sonorité des cuivres et qui dit l'espérance, tout cela est vraiment de premier ordre dans ce genre où les Anglais triomphent, celui de la vie familière prise sur le fait, et des mœurs, et de l'expression, de l'expression surtout, ce grand art de l'école.

Un artiste d'un égal talent, M. Frank Holl, creuse plus avant encore dans cet art du physionomiste. De préférence il reproduit les amertumes, les tristesses, les douleurs des pauvres gens en leur laissant toutefois la belle vertu de la résignation. Tout ce petit monde est triste, honnête, doux et compatissant. Voyez cet invalide de Chelsea si sombre marchant au bras de sa tendre Cordelia (*Going home*, 1877). Voyez ce douloureux parloir de *Newgate* (1879) où les

femmes et les filles sous l'œil des gardiens sont admises à voir le cher prisonnier pendant quelques moments au travers d'une grille ; c'est lugubre, n'est-ce pas ? Eh bien, il y a le doux sourire de l'enfant. Et voici, au retour de quelque campagne, les blessés. Qui les accueille ? Les femmes, les fiancées. Toutes les misères de la guerre sont oubliées (*Home again*, 1881). Je ne puis tout citer. Cependant comment ne pas rappeler les deux tableaux de 1878 (Exposition universelle), cette famille en deuil dont les attitudes disent si parfaitement ce que le titre de l'œuvre au livret ne fait que répéter : « Le Seigneur nous l'avait donné, et le Seigneur nous l'a enlevé ; béni soit le nom du Seigneur » ; et cet autre petit drame si touchant : *le Départ*. Le lieu de la scène est une salle d'attente de troisième classe dans une gare de chemin de fer pour le sud de l'Angleterre. Sur la dure banquette de chêne, quatre personnes ont pris place ; d'abord un jeune soldat en petite tenue de route, le manteau sur les épaules. Il se partage inégalement entre sa fiancée, qui

Le Dimanche soir dans les jardins de Chelsea.
Aquarelle de M. J. Macbeth, gravée par Ecosse, d'après un dessin de l'auteur.

lui prodigue les tendres tristesses de l'adieu, et le père, un vieillard aux yeux rougis de larmes, absorbé, muet, presque farouche dans son morne chagrin. A l'écart, une jeune voyageuse, quelque fille de clergyman qui commence la dure vie d'institutrice, jolie, décente, non point triste, résolue plutôt, compte sur ses genoux la menue monnaie qui lui reste, sa place payée.

Il y a plus de fantaisie, moins de gravité dans les comédies de l'amour honnête auxquelles se plaît le talent de M. Marcus Stone ; ses jeunes filles qu'il habille à la façon de nos grand'mères ne sont point sujettes aux faiblesses du cœur. L'une, non sans quelque tristesse, refuse la main d'un prétendant qui s'éloigne l'oreille basse (*Rejected*, 1879) ; l'autre (*Sacrifice*, 1877), héroïquement met le feu à la lettre d'un galant.

On s'arrête avec complaisance à tous ces motifs aimables, attendris par une légère touche de sentiment, qui se multiplient avec une grâce sans cesse renouvelée sous la brosse facile des peintres de genre. Une source de motifs inépuisable, toujours exploitée, dont le public anglais ne se lasse pas, leur est fournie par les mœurs des invalides de Chelsea. Nous en avons déjà

rencontré en parcourant l'œuvre de M. Frank Holl ; en voici d'autres dans la promenade du *Dimanche soir* aux jardins de Chelsea, par M. James Macbeth ; et l'on sait quel succès obtint à Londres en 1875, à Paris en 1878, la puissante peinture de M. Hubert Herkomer, la *Dernière Assemblée*, où le jeune peintre — il avait vingt-six ans en 1875 — nous montrait l'office du dimanche matin à l'hospice militaire de Chelsea. Il en fut célèbre du coup, un coup de maître.

Quand je revois tant de scènes de mœurs d'un sentiment si honnête exprimées avec tant de talent, je ne puis véritablement m'associer aux sévérités de la haute critique anglaise pour les peintres de genre. Un artiste éminent, dont nous avons parlé dans un de nos précédents chapitres, M. W. B. Richmond, vient de condamner tout cet art en termes cruels et excessifs. Dans une conférence sur la *Peinture monumentale*[1], il écrase de son dédain le grand public qui recherche dans les expositions les « platitudes sentimentales » et les « lieux communs maladifs » des incidents de la vie quotidienne. L'ambition esthétique de M. Richmond est très noble assurément, mais il oublie que l'art a le droit et le devoir de traduire toutes les émotions, tous les sentiments de l'homme, depuis les plus humbles jusqu'aux plus élevés. Sans doute la poésie lyrique occupe dans l'art un rang plus haut que le roman de mœurs; mais l'humanité ne vit pas tout entière ni toujours sur les sommets de l'Hélicon.

1. Lectures on Art delivered in support of the *Society for the protection of ancient buildings*, by R. S. Poole, W. B. Richmond, E. J. Poynter, R. A., J. T. Micklethwaite, William Morris. (London, Macmillan and Cⁱᵉ, 1882.)

LA PETITE CHAPELLE.
Dessin de Hubert Herkomer, A. R. A., d'après son tableau. (*Royal Academy of Arts.*)

VI

H. HERKOMER. — W. SMALL. — A. HOPKINS

ONSIEUR HUBERT HERKOMER, quoique né en Bavière — à Waal, en 1849, — a fait toutes ses études d'art en Angleterre, à Southampton d'abord, puis au South Kensington. Il faisait déjà partie comme associé de l'Institut des aquarellistes depuis quelques années, quand il débuta à l'Académie, en 1875, par la *Dernière Assemblée*. Son immense succès alors ne fut pas une surprise de la fortune. L'artiste en était digne et était de taille à le porter ; la suite l'a bien prouvé. A la *Royal Academy*, tour à tour il envoie : *Paysans des Alpes bavaroises en prière en attendant l'arrivée du prêtre qui vient administrer l'Extrême-Onction à un membre de la famille,* effet de soleil couchant sur les figures agenouillées des montagnards aux faces bronzées ; cela se passe dans ce pays d'Oberammergau où, à certaines dates périodiques, on joue le drame moyen âge de la *Passion*. Ce tableau est de 1876. En 1877, le peintre expose des *Paysans bavarois revenant d'un pèlerinage dans les montagnes,* effet de brouillard, et deux aquarelles à la *Grosvenor Gallery* ; en 1878, un *Asile de femmes,* composition sinistre, véritable danse macabre, dessin superbe, peinture médiocre ; et la

même année à la *Grosvenor Gallery* un admirable portrait de Richard Wagner, une étonnante tête de vieille femme, *Souvenir de Rembrandt,* dit l'artiste, qui en a fait un chef-d'œuvre d'eau-forte

Le Pèlerinage.
Fac-similé d'un dessin de Hubert Herkomer, d'après son tableau. (*Royal Academy of Arts*.)

vraiment digne d'un maître ; enfin un tableau, *Qui vient là ?* l'un de ses chers paysans bavarois au seuil d'une porte avec deux fillettes, tous les trois guettant au loin. En 1879, à

LUMIÈRE, VIE ET MÉLODIE, par HUBERT HERKOMER. — Dessin de l'artiste d'après son aquarelle.

l'Académie, rien ; mais à Grosvenor le magnifique portrait d'Alfred Tennyson, le poète lauréat, avec sa tête puissante d'hidalgo — on imaginerait ainsi le vaillant Camoëns ; — et une œuvre importante : « Light, Life and Melody », *Lumière, Vie et Mélodie ;* des montagnards bavarois —

LE NAUFRAGE.
Dessin de W. Small, d'après son tableau, gravure de H. W. Cutts.

toujours — assemblés sous le hangar d'un *bierhaus* auprès d'un jeu de boules et écoutant un musicien ambulant qui leur joue sur la cithare des airs nationaux. Il faut ajouter que cette vaste composition (66 pouces anglais sur 84) est peinte à l'aquarelle. Le procédé en lui-même n'ajoute rien au mérite d'une œuvre d'art ; mais l'expérience de l'aquarelle en de telles dimensions est intéressante. En 1880, Grosvenor reçoit de l'artiste deux portraits et l'Académie un paysage d'une

LE VALLON DÉSOLÉ.
Dessin de Hubert Herkomer, A. R. A., d'après son tableau.

tournure puissante et superbe, tout consacré à l'effet pittoresque, sans une figure : de grandes nuées s'accrochant aux cimes des montagnes, de noires forêts de sapins, un chemin tournant, et une sorte d'autel couvert, quelque petite chapelle qui a donné son nom au tableau, *God's Shrine*. L'année 1881 est plus féconde encore. Nous voyons à l'Académie un tableau capital, « Missing », *Manquant ;* — c'est le retour des survivants du vaisseau l'*Atalanta* à Portsmouth, scène de joie et de deuil, de deuil surtout ; — et à Grosvenor un grand paysage, sans figures, morne, désolé, où passent des nuées d'orage dans la lumière du soir ; et un très ferme portrait d'un illustre philosophe et esthéticien, l'éloquent et passionné John Ruskin. Je dis que ce portrait est très ferme, il l'est trop à mon avis ; je n'y retrouve pas le dessin mouvant de la lèvre inférieure qui donne tant de caractère à la physionomie ; je n'y retrouve pas non plus le mysticisme du regard.

SIGNAUX DE DÉTRESSE.
Dessin d'Arthur Hopkins, d'après son tableau.

Ce portrait, au moins d'après le dessin que j'ai sous les yeux, est celui d'un honnête Anglais quelconque, ce n'est pas celui de l'écrivain de génie dont l'ardente parole a eu tant d'action sur l'Angleterre artiste.

Cette année (1882), M. Hubert Herkomer n'a exposé que des portraits : un à l'Académie, celui de M. Archibald Forbes, le correspondant militaire du *Daily News,* et quatre à la *Grosvenor Gallery,* parmi lesquels celui de M. Lorenz Herkomer, son père, pensons-nous, un superbe vieillard en habits de travail, debout devant un établi de menuisier, peinture simple, robuste, magistrale. Il n'est point, que nous sachions, dans la vie d'un artiste de si courtes années mieux remplies. Sauf le nu, l'histoire et la mer, il a abordé tous les genres avec un égal succès. Le nu et l'histoire, soit ; mais la mer, cela étonne.

C'est d'ailleurs un fait digne de remarque que la Grande-Bretagne, pays insulaire et nation maritime par excellence, n'a produit jusqu'à ce jour qu'un nombre relativement très restreint de

peintres de marines. Quand on a cité dans l'ancienne école Clarkson Stanfield, E. W. Cooke, J. M. W. Turner; parmi les modernes MM. J. C. Hook, John Brett et à leur suite une douzaine de noms plus jeunes, il faut s'arrêter. Cela ne tient-il pas à ce que l'éducation de l'œil, chez le plus grand nombre des amateurs anglais, n'est pas encore suffisamment faite pour qu'ils s'intéressent à la beauté purement pittoresque de la mer pour elle-même, lumière, couleur et mouvement? Il semble qu'ils s'y attachent seulement à la condition qu'elle deviendra le prétexte et le décor de quelque drame humain comme le *Naufrage* de M. W. Small, les *Signaux de détresse* de M. Arthur Hopkins, ou les plages animées de M. W. Macbeth.

A Paris en 1878, comme à la *Royal Academy* en 1876, le tableau de M. W. Small eut la mauvaise fortune d'être fort mal placé, exposé beaucoup trop haut. L'œuvre cependant fut remarquée et méritait de l'être; dirai-je cependant qu'elle le fut à cause de la seule figure de la composition qui précisément appelle la critique, celle de la jeune femme placée au premier plan. Comme nous reproduisons ce tableau, le lecteur se rendra compte par lui-même de la justesse et de la variété des expressions traduisant les divers sentiments des braves gens témoins du naufrage. Ils ont leur éloquence propre à laquelle n'ajoute rien celle des vers inscrits au livret à titre de commentaire : « O Dieu! cela en vérité est une terrible chose! — Et l'homme qui, ne fût-ce qu'une fois, a traversé l'horreur — d'un tel moment, jamais n'entend la tempête — hurler autour de sa maison sans se le rappeler — et sans penser aux souffrances du marin ». Toutes les formes de la curiosité anxieuse sont exprimées par la physionomie des assistants; mais l'artiste a passé la mesure en dramatisant à l'excès la figure de la femme qui, le bras et le doigt tendus, montre le sinistre au vieux marin invalide appuyé sur son épaule. L'expression et le geste peuvent être vrais, leur violence est excessive pour l'immobilité de la peinture, surtout dans le premier plan qui confisque et retient toute l'attention du spectateur.

Dans les *Signaux de détresse*, M. Arthur Hopkins ayant à représenter une action identique l'a fait plus simplement, plus sainement, et l'action n'en est pas moins émouvante. M. Hopkins possède en outre un sens pittoresque très fin et un joli goût d'arrangement que je retrouve dans le *Labour* de 1877, dans le *Grenier aux pommes* de 1878, dans la jolie toile de 1880, *Shelter*, où il nous montrait une petite troupe d'enfants nichés comme des mouettes sur un récif en mer.

VII

G. H. BOUGHTON. — R. W. MACBETH

'ENFANT, les humeurs de l'enfant, ses joies, ses bouderies, ses naïvetés, toute la vie de l'enfant ; la jeune fille, son innocence, sa beauté, ses sourires, ses mélancolies, toute la vie de la jeune fille ; ces deux concours de grâces sont le triomphe de l'école anglaise. Nul — sauf peut-être M. G. D. Leslie — n'y a réussi au même degré que M. Boughton.

M. George H. Boughton est né en 1836, dans ce pays de Norwich qu'illustrèrent les beaux paysagistes Old Crome et son fils John Bernay, et son beau-frère Ladbrooke ; mais, emmené fort jeune aux États-Unis, il y demeura jusqu'en 1860. La première œuvre qui appela l'attention sur son talent était empruntée à ses souvenirs de la vie du Far-West ; elle représentait des *Pèlerins se rendant en armes à l'église pour se défendre contre l'attaque des Indiens et des bêtes féroces*. Ce tableau parut en 1867, et l'artiste exposait déjà depuis 1864. A partir de ce moment il entre dans une voie plus intime, demande des motifs au roman, expose successivement des sujets tirés de *Miles Standish* et de *Pamela* ; puis, sans abandonner cette source heureuse qu'il exploitera avec tant de succès, il ouvre son beau regard de peintre sur la vie rurale et de ce double courant rapporte, en 1875, *Jour gris* et son joli pendant le *Chemin de roses*, et une troisième toile qui sera très remarquée, trois ans après, à notre Exposition universelle : *Celles qui portent le fardeau*. La belle eau-forte de M. L. Gaucherel donne très exactement l'impression du tableau. Trois femmes et un terrassier suivent un chemin tournant au bord d'un triste terrain en friche. L'homme va devant, les mains dans les poches, la pipe aux dents, la veste à l'épaule, son chien aux talons. A distance suivent un enfant et trois femmes chargées de paquets. Sur le bord du chemin, un vieux casseur de cailloux suspend un instant son travail et regarde avec pitié passer « celles qui portent le fardeau ». Je n'insiste pas sur l'idée sociale de l'œuvre, mais je m'arrête à ce paysage excellent, plein d'air et d'espace, qu'animent encore d'autres groupes secondaires et que limite à l'horizon un beau mouvement de collines. La *Pastorale* de 1876 était exécutée dans le même remarquable sentiment du paysage avec un autre effet de lumière ; là, de jour gris et bas ; ici, de crépuscule combattu par les premières clartés d'un lever de lune.

Des deux tableaux de 1877 — *Chez soi* et la *Neige au printemps* — le second ouvre l'adorable série des scènes d'enfants qui rendra si populaire le nom de M. Boughton. Nous l'avons revu à Paris en 1878 et nous le reproduisons pour le plus grand plaisir, pensons-nous, du lecteur heureux de retrouver ici ce délicieux groupe de *boys* et de *girls* surpris — dans leur promenade parmi le bois si tendrement renaissant — par un retour subit de la bise d'hiver avec sa légère envolée de flocons blancs. *Feuilles vertes parmi les feuilles sèches* (1878) est une œuvre conçue dans le même esprit de contraste ingénieux : de jeunes et frais et vivants visages encadrés dans l'inerte matière d'un banc de pierre parmi le sommeil glacé de la nature. Mais le succès de ces gracieux motifs, prolongé par celui de quelques figures isolées comme *Priscilla* (1879), *Évangéline*

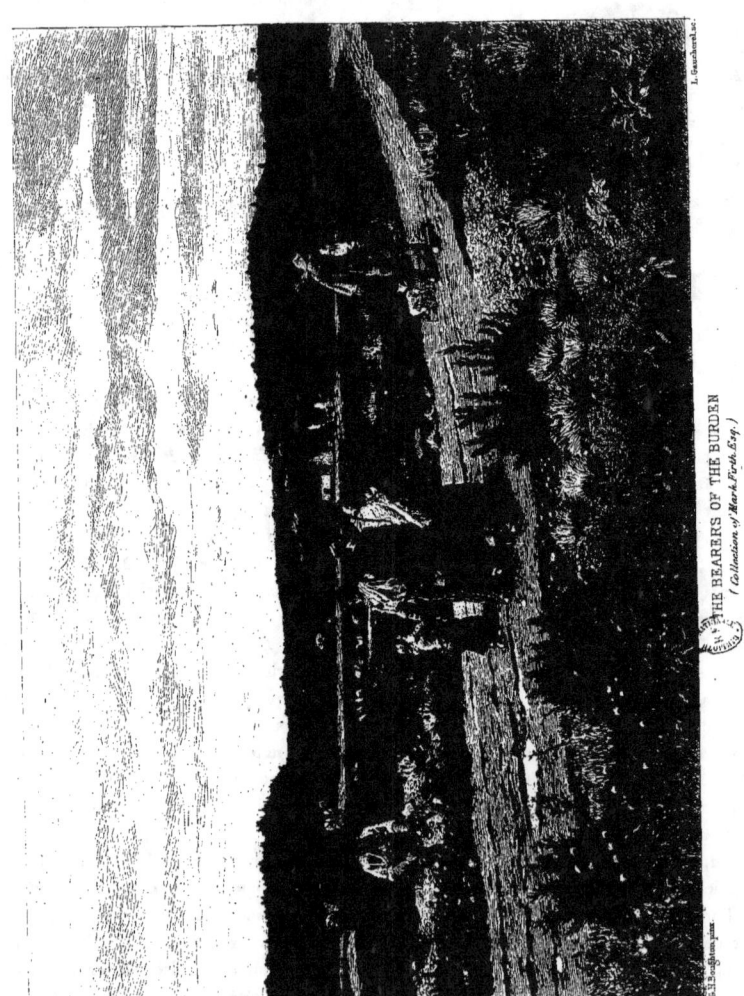

THE BEARERS OF THE BURDEN
(Collection of Mark Firth, Esq.)

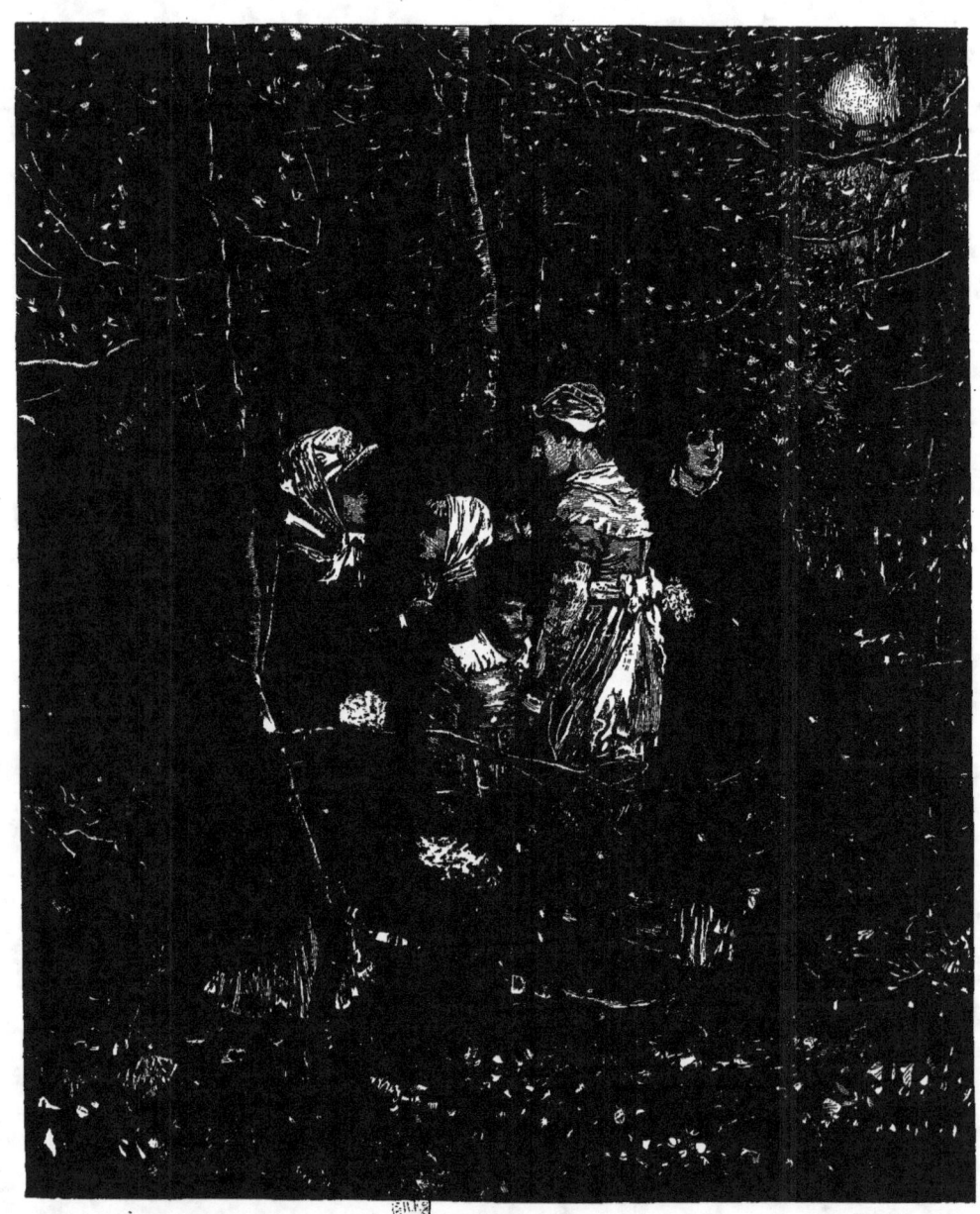

NEIGE AU PRINTEMPS.
Dessin de F. M. TADDER, gravure de J. SWAIN, d'après le tableau de G. H. BOUGHTON. (*Royal Academy of Arts.*)

(1880), *Rose Standish* et *Hester Prynne* (1881), la *Fille du Bourgmestre* (1882), n'a pas détourné M. G. H. Boughton des œuvres plus fortes qu'il réservait pour la *Grosvenor Gallery*, comme les *Rivaux* de 1878 : deux rudes carriers frappant alternativement de leurs lourdes masses une énorme pierre de taille sous les yeux d'une jolie fille qui les regarde, juge du tournoi, en entretenant un feu de branches sèches dont la flamme et la fumée varient la lumière d'or du soleil couchant. C'est donc à Grosvenor que nous avons pu voir, en 1879, le *Champ de la veuve*, maigre champ au bord de la mer où la femme et sa fille récoltent quelques pommes de terre en causant avec un pêcheur de la côte; — en 1880, *Omnia vincit Amor*, un conte de fées où le peintre nous redit en la rajeunissant la vieille histoire du fils de roi amoureux d'une bergère ; — et en 1882 cet étrange sujet de tableau plus étrangement intitulé : « The Weeders of the pavement », les *Sarcleuses de pavé*. L'objet de ce titre mystérieux est en réalité fort simple. M. Boughton a représenté un coin d'une de ces « villes mortes » du Zuyderzée, un port jadis florissant, peu à peu envahi par le sable et déserté par l'activité commerciale ; celle-ci a créé plus loin un nouveau port dont on voit à l'horizon la fine silhouette striée par une forêt de mâts. Le propriétaire du quai abandonné n'a plus rien à faire qu'à lutter contre l'invasion des mauvaises herbes et il surveille de pauvres femmes, jeunes et vieilles, occupées à nettoyer l'antique dallage. La Hollande a d'ailleurs excité chez l'artiste une vive curiosité pittoresque, car il en avait déjà rapporté en 1881 une belle *Plage de Scheveningen*, non la plage mondaine, mais bien la vraie plage des pêcheurs avec sa population de femmes et de filles attendant le retour des bateaux de pêche pour les haler au cabestan sur la grève.

Je nommais tout à l'heure M. R. W. Macbeth parmi les meilleurs peintres de marines de l'école anglaise, mais le jeune artiste écossais ne se spécialise point dans ce seul genre. C'est là d'ailleurs un hommage qu'il faut rendre à la plupart des peintres britanniques et que trop rarement il nous est donné de rendre à l'un des nôtres. M. Robert W. Macbeth débutait à l'Académie en 1876 par un tableau que nous avons vu à Paris en 1878 et qui le mit aussitôt en évidence, l'*Appel des Moissonneurs* dans le Lincolnshire. Cette cour de ferme au soleil levant animée par des groupes de femmes déjà en marche pour aller au travail, par la voix des chiens couplés, par les appels du fermier qui claque du fouet et réveille les hommes couchés sous un hangar ouvert, cette scène de la vie rurale avec son lointain horizon de champs où se profile la silhouette d'un moulin dans les premiers feux du jour faisait songer au regretté George Mason ainsi qu'à Frederick Walker et leur promettait un successeur. La promesse a été tenue. En 1877 — et aussi à Paris en 1878 — M. R. W. Macbeth exposait la *Récolte des pommes de terre* dans les marais du Lincolnshire, qu'il a lui-même et d'un outil de coloriste gravée pour le journal *l'Art*. La scène, disposée comme une sorte de frise un peu longue, est occupée par un groupe central d'une dizaine de figures, femmes et enfants, dont les mouvements se dessinent dans le vent, sur un ciel de fin d'été chargé de nuées errantes et d'averses. Le ciel joue toujours un grand rôle dans les œuvres de M. Macbeth ; c'est là pour nous la marque essentielle d'un excellent paysagiste. La beauté des ciels l'émeut, il la poursuit sous toutes ses formes. Toutes les heures de la journée sont chez lui l'objet d'une observation passionnée et de même les saisons et les différents états de l'atmosphère : le matin nuageux à l'automne, dans la *Récolte du jonc* parmi les marais du Cambridgeshire (1878) ; le soir poudroyant de lumière horizontale dans le *Retour du marché de Saint-Ives* (même année) ; la lumière diffuse dans la *Pêcherie de sardines* (1879) et le matin d'été (1879 également) dans cette fine scène de mœurs bourgeoises — première infidélité du peintre à ses amours rustiques — qu'il intitule en jouant sur les mots *Our first tiff* (Notre première *pique* ou notre première *boisson*), une jeune femme servant le thé du premier déjeuner à son mari qui lui tourne le dos et boude en lisant son journal.

Et désormais les motifs mondains alternent dans l'œuvre du peintre avec les épisodes de la vie de travail aux champs ou à la mer. En 1880, par exemple, il envoie deux tableaux de chaque sorte à la *Grosvenor Gallery* : l'*Inondation* et le *Débarquement des sardines à marée basse*, d'une

LANDING SARDINES AT LOW TIDE

FEUILLES VERTES PARMI LES FEUILLES SÈCHES.
Dessin de A. Hopkins, gravure de J. Swain, d'après le tableau de G. H. Boughton.

ROSE STANDISH.
Dessin de Charles E. Wilson, d'après le tableau de G. H. Boughton, A. R. A. (*Grosvenor Gallery*.)

part; d'autre part, *Fleurs de mai*, une jolie fille tout épanouie en fraîcheur, en bonne humeur dans sa toilette printanière blanc et jaune, les couleurs des premiers papillons, le jaune des

BIENVENUE COMME LES FLEURS EN MAI.
Dessin de Ch. E. Wilson, d'après le tableau de R. W. Macbeth. (*Grosvenor Gallery*.)

primevères; et *Miss Milly Fisher,* une fillette tachant de gris et de bleu sombre le blanc et le gris de la neige. En 1881, il expose à l'Académie la claire peinture du *Bac,* si vivante avec sa charge de jeunes femmes appuyées aux ridelles, et à Grosvenor *Septembre* et le *Chemin à travers le bois,* deux jolis prétextes à mêler à la nature l'éclat de toilettes de femmes en brun et

bleu, et en brun et rouge. En 1882, la *Royal Academy* reçoit en partage la blanche *Fiancée* et Grosvenor les *Camarades de jeu,* enfant et chien, et *Flora,* si vive en sa gaucherie un peu anguleuse, tenant d'une main une touffe de bleuets, un fouet de l'autre et courant les champs avec ses grands lévriers.

Je reprends donc, à propos de MM. G. H. Boughton et R. W. Macbeth, ce que je disais à la fin d'un chapitre précédent au sujet des peintres de la vie familière, de la rue et du *at home.* Tous ces peintres sont dans le droit légitime de leur art en nous représentant « une jeune fille malheureuse ou un baby affamé; une grand'mère bien aimée ou l'enterrement d'un premier-né; le dimanche matin au village ou d'autres sujets de même sorte ». Je choisis les exemples mêmes — cités avec tant de dédain par M. W. B. Richmond — pour affirmer de nouveau que si telle est, en effet, la tendance générale de l'école anglaise depuis Wilkie et C. R. Leslie, elle a trouvé en de tels motifs des éléments pittoresques qui correspondaient très exactement au génie national, à une époque où tous les grotesques italianisants que j'ai nommés dans l'*Introduction* n'enfantaient que des monstruosités sans nom. Je n'ignore pas que M. Richmond a la même horreur que nous pour tous ces pédants. Mais si l'on supprimait le genre familier de l'histoire de l'art en Angleterre, je me demande ce qu'il en resterait : le paysage, oui; mais le paysage, si intéressant qu'il puisse être, ne répond lui-même qu'à une très faible partie des émotions que l'art a mission de fixer.

FAC-SIMILÉ D'UNE EAU-FORTE D'EDWIN EDWARDS.

VIII

MARK FISHER. — A. PARSONS. — C. LAWSON
EDWIN EDWARDS

USQU'EN ces dernières années le paysage proprement dit, dans l'école anglaise moderne, ne pouvait être considéré comme formant un genre à part. A ce titre, il n'existait pas. La nature n'était pas en soi un élément d'art qui pût se suffire à lui-même; elle était et n'était qu'un cadre à une action déterminée où l'être humain accaparait l'attention et l'intérêt presque exclusivement à son profit. Mais depuis, sous l'influence de nos grands paysagistes français, de Corot, Millet, Th. Rousseau, Troyon, Daubigny, il s'est formé une jeune école qui paraît résolue à dégager absolument le paysage de l'anecdote. M. Mark Fisher est parmi ces jeunes gens celui dont le talent, très grand d'ailleurs, rappelle le plus nos propres maîtres et le moins le génie anglais. Il y a dans son art — voyez son *Pâturage* — un mélange très habile de Ch. Jacque, de Daubigny et de Troyon, si habile même qu'on est tenté de le trouver trop habile. Cependant, quand on examine de près ses belles études d'animaux si savantes et si sincères, on se réconcilie bien volontiers avec cet art cosmopolite, avec ce talent sans patrie.

MM. Cecil Lawson et Alfred Parsons, deux des jeunes maîtres de ce mouvement, sont, eux, restés au contraire bien Anglais et ce n'est pas à nos yeux un médiocre mérite. S'ils ont éliminé complètement ou à peu près du paysage la figure humaine, s'ils prétendent nous émouvoir par le sentiment seul qu'éveille en nous la vue de la nature, au moins est-ce à la nature avec laquelle ils vivent familièrement qu'ils demandent ces émotions. J'ajoute qu'ils les interprètent en y mêlant, volontairement ou non, une large part de leur propre état d'âme, quelque peu romantique

FAC-SIMILÉ D'UNE EAU-FORTE D'EDWIN EDWARDS.

ÉTUDE DE VACHES,
par Mark Fisher.

FAC-SIMILÉ D'UNE EAU-FORTE D'EDWIN EDWARDS

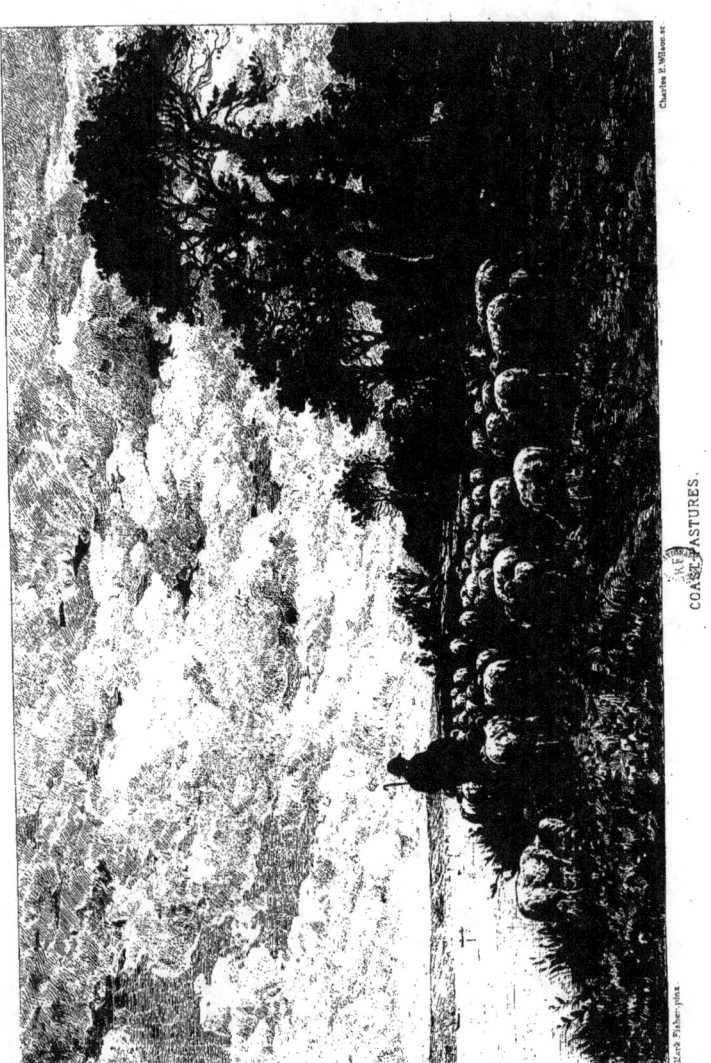

COAST PASTURES.

FAC-SIMILÉ D'UNE EAU-FORTE D'EDWIN EDWARDS.

chez M. Lawson, très sensible à la grâce chez M. Parsons. Cependant peut-être est-il un paysagiste anglais plus profondément Anglais encore qu'ils ne le sont eux-mêmes. Je parle de M. Edwin Edwards, que notre éminent confrère et ami M. Ph. Burty a révélé non seulement à la France, mais à l'Angleterre qui l'ignorait. Ses vues de villages au bord de la mer, ses falaises, ses ports, ses forêts même, sont des chefs-d'œuvre de composition audacieusement naïve et d'une science

Au revoir.
Dessin d'Alfred Parsons, d'après son tableau. (*Grosvenor Gallery*.)

de dessin absolue. Je ne sais rien qui donne la sensation plus intense de la réalité que ce petit bourg avec sa grand'rue, au premier plan descendant, et la mer à l'horizon ; que ce bassin de quelque port avec ses grands bateaux à quai ; que ce parc en hiver avec ses arbres énormes dont la ramure puissante et si délicate à la fois découpe ses filigranes sur un ciel de neige. J'oubliais de dire que M. Edwin Edwards est un aquafortiste et non un peintre. Mais parmi nos amateurs qui l'ignorait? Dans l'école, je ne vois guère que Frederick Walker qui ait su donner à la réalité un tel aspect de grandeur.

STRAYED — A MOONLIGHT PASTORAL.

UN VIEUX JARDIN ÉCOSSAIS.
Dessin de W. Bright Morris, d'après son tableau. (*Royal Academy of Arts.*)

IX

FREDERICK WALKER

FREDERICK WALKER est mort à trente-cinq ans, le 4 juin 1875. Né à Londres en 1840, il avait fait ses premières études au North London College d'où il ne sortit qu'à l'âge de seize ans. Un excellent juge, M. Comyns Carr, qui a vu un album de dessins exécutés par lui à cette époque, déclare que ces premiers essais ne sont ni pires ni meilleurs que ceux de tout autre enfant d'une intelligence moyenne. En 1856, c'est-à-dire comme il quittait les bancs de l'école, nous retrouvons le jeune garçon copiant assidûment les antiques dans les galeries du *British Museum*. Son talent conserva jusqu'à la dernière heure la forte empreinte de cette première et sévère étude. Pour en citer tout de suite un exemple, se souvient-on de la figure de l'ouvrier debout à droite, dans le tableau célèbre intitulé *la Vieille Grille* qui figura à l'Exposition du Champ de Mars en 1878? Ce jeune *navvy* de vingt-cinq ans, en habits de travail, avec sa large pelle à l'épaule et sa veste jetée en travers, prend sans affectation, avec la plus naturelle aisance, la noblesse d'allures, la beauté de style d'une statue antique; et pourtant on ne s'y trompe point, ce n'est pas là un terrassier déguisé en héros d'académie, c'est vraiment un homme de nos jours, un homme du peuple, un homme qui a travaillé tout le jour et se redresse au soir dans sa force sereine, calme, honnête, et dans sa virile beauté.

Fort d'une telle préparation, Frederick Walker, eût-il vécu un double nombre d'années, n'eût jamais été conduit au douloureux aveu d'un peintre de genre dont je lisais la confidence, il y a

quelques jours dans un journal français : « Oui, tout jeune, on réussit. On produit, on produit... et à quarante ans on s'aperçoit qu'on ne sait pas dessiner, que tout est à refaire. Mais il est trop tard. » L'éducation d'art de F. Walker le mettait à l'abri de tels et si amers déboires.

Ses études cependant avaient été interrompues. Un de ses oncles, homme pratique, avait obtenu de la famille du jeune homme qu'il fût envoyé dans un atelier d'architecte où ses facultés spéciales trouveraient, pensait-on, un emploi plus rémunérateur. Mais Walker n'avait qu'un goût médiocre pour le tire-ligne, la règle plate et les godets d'encre de Chine, et après dix-huit mois de cet ingrat labeur il renonçait ; il retournait au *British Museum*, de nouveau plantait résolument son chevalet devant les marbres de lord Elgin, pendant le jour, et le soir allait à l'école de Leigh dans Newman Street. D'après ce qu'en dit M. Comyns Carr, — dont je suis pas à pas la *Biographie de Walker,* — il ne paraît point que ses camarades d'alors, devenus et

LES VAGABONDS.
Dessin de Frederick Walker, gravure de J. Swain.

restés depuis ses amis, eussent une bien grande opinion de son avenir ; il lui fallut quelque énergie et une certaine confiance en soi pour persister. Il persista en effet, suivit les classes de l'Académie royale, commença à dessiner sur bois en vue de la gravure, et contracta bientôt un engagement de trois ans avec le graveur T. W. Whimper.

Ce fut une période assez rude à traverser. La vogue de la gravure sur bois appartenait alors aux productions faciles de Sir John Gilbert et le jeune artiste était forcé d'abdiquer tout sentiment d'art personnel pour se conformer aussi exactement que possible au genre régnant. Son tempérament propre le portait à des recherches particulières de style, il se plaisait à insister sur l'idée plastique, la tournant et la retournant dans tous les sens, la reprenant sans cesse jusqu'à ce qu'il l'eût exprimée aussi parfaitement que possible. Or, dans l'atelier de M. Whimper, il ne lui était guère loisible de se laisser aller à de telles curiosités d'artiste original. Il lui fallait dessiner dans un temps donné le sujet donné et le traiter dans l'esprit du dessin à la mode. Assurément en un tel exercice F. Walker acquit une grande habileté de main ; mais à coup sûr

LES BAIGNEURS.
Dessin de R. W. MACBETH, gravure de G. HOOPER, d'après le tableau de FREDERICK WALKER.

aussi ces premières œuvres ne laissent que bien peu soupçonner l'indépendance de son talent. Il arriva seulement peu à peu à s'émanciper de la tyrannie du genre et à donner la mesure de son goût individuel. Il finit néanmoins par l'imposer et sa réputation comme artiste en *black and white* était faite avant qu'il se fût même essayé à l'aquarelle ou à la peinture à l'huile, où il lui était réservé de prendre une si belle place. De 1860 à 1864, F. Walker collabore activement aux périodiques illustrés et en belle compagnie, notamment au *Once a Week* et au *Cornhill Magazine* de Thackeray, avec MM. Charles Keene, Tenniel, Sandys, avec M. J. E. Millais dont

PRINTEMPS.
Composition et dessin de Frederick Walker, gravure de Dalziel.

nous avons longuement parlé, avec le célèbre humoriste John Leech dont le talent avait fait la fortune du *Punch*. Dans ces compositions longuement réfléchies on retrouve le germe de tous les sujets que l'artiste devait reprendre plus tard pour leur donner la forme définitive de l'aquarelle ou du tableau. C'est ainsi que dans les *Saisons* on reconnaît la première pensée de son grand tableau *Les Baigneurs* exposé en 1867 à la *Royal Academy*, et de même, dans le dessin des *Émigrants* paru dans *Once à Week*, celle de la vaste composition *Le Pays inconnu* restée inachevée sur son chevalet, interrompue par la visite de la Mort.

Si comme dessinateur d'illustrations Frederick Walker fut forcé de subir, au moins pendant un temps, la loi du passé et de se résigner à imiter ses prédécesseurs, il n'en fut pas de même

LE PORT DE REFUGE.
Fragment du tableau de FREDERICK WALKER. — Dessin de ROBERT W. MACBETH, gravé en fac-similé par A. LEVEILLÉ.

dans ce que j'appellerai son œuvre personnel. Là, au contraire, il se montre dès le début un maître original qui à son tour trouvera de nombreux imitateurs.

Nous mettons sous les yeux du lecteur quelques-unes des compositions les plus célèbres de l'artiste : ses *Baigneurs*, où il a si intelligemment cherché la mise en scène du nu dans une action contemporaine ; le *Port de refuge*, d'un sentiment si doux et poignant ; le *Printemps*, une de ses premières œuvres (1863) tout en lumière ; les *Bohémiens*, d'un si grand style dans une intime alliance avec la réalité. Mais que d'autres œuvres il nous faudrait citer si nous pouvions donner ici à ce portrait d'artiste tout le développement nécessaire ! J'analyserais cette dramatique figure de femme au blême visage comparaissant *à la barre* de quelque cour de justice ; le *Droit au chemin* (1875), avec son joli sentiment de puérile épouvante exprimé par le mouvement de l'enfant se jetant dans les jupes de sa mère à la vue d'un mouton qui lui dispute le passage, et

AU MARCHÉ.
Fac-similé d'un dessin de R. W. Macbeth, d'après le tableau de T. Graham.

ces nombreuses aquarelles qui sont autant de petits poèmes sur les humbles : l'*Entrée du village de Marlow* sur la Tamise avec sa flottante escadre de cygnes ; le *Marchand de poisson* où les poissons sont traités avec une minutie peut-être excessive ; le *Jardin de la ferme* — que me rappelle le *Jardin écossais* de M. W. Bright Morris ; — la *Ménagère* écossant des pois — à laquelle j'ai songé en voyant le tableau de M. T. Graham, *Au marché* ; — le *Village* avec son petit pont sur la rivière et ses ébats d'oies ; la *Fille du chapelain* au milieu de sa troupe de mignonnes fillettes amies ; *Buvons à la santé des absents*, la charmante scène du roman de Miss Thackeray ; les *Parques*, trois horribles vieilles ; le *Dernier Asile* et son touchant contraste de vieille femme assistée par une jeune fille ; le délicieux *Champ de violettes* enfin. Je dis « enfin », car il faut bien s'arrêter court en cette énumération qui se prolongerait indéfiniment.

Frederick Walker n'était pas un improvisateur. Sur le métier sans cesse, selon le précepte de Boileau, il mettait et remettait son ouvrage. Il n'atteignait pas du premier coup à cette intensité

d'expression. Que de fois, au retour des expositions, il reprenait l'œuvre même qui avait eu le plus de succès et dont il n'était pas pleinement satisfait! C'est ainsi qu'à sa mort on retrouva dans son atelier le tableau dont j'ai parlé, *A la barre*, en partie gratté. Il avait d'ailleurs poussé aussi loin que possible la pudeur de ses « repentirs », celle même de l'enfantement. Un de ses amis les plus intimes a raconté que chaque fois qu'il allait surprendre Walker dans son atelier, celui-ci précipitamment retournait son chevalet contre la muraille. Il ne montrait jamais un tableau qu'il ne l'eût terminé et le plus souvent son exposition de chaque année à la *Royal Academy* était l'occasion d'une surprise pour ceux-là mêmes qui vivaient dans sa familiarité. Peut-être avait-il conservé une secrète blessure du peu de foi en son talent que lui avaient jadis témoigné ses camarades de l'école Leigh.

Frederick Walker était pourtant un aimable compagnon passionné de pêche à la ligne. Il s'est spirituellement représenté lui-même poursuivi jusque dans le labeur de l'atelier par les tentations irrésistibles de ce genre de sport. A ses pieds gît tout ouverte une lettre d'invitation à quelque partie de pêche. A genoux, recouvert d'un froc, il brosse courageusement une toile sans détourner les yeux, car il sent flotter autour de lui les plus irritantes tentations, des images de poissons dont l'un pousse l'impudence jusqu'à envelopper de sa queue la barre montante du chevalet ; il sent peser sur ses épaules le regard ironique du démon, un vieux pêcheur écossais qui lui montre un saumon de vingt-six livres, la dernière capture d'un confrère, d'un rival, M. G. F. Watts. Ce joli dessin, où l'artiste a tracé son profil tout à fait ressemblant, est intitulé, signé : *The Temptation of St. Anthony Walker*.

CONCLUSION

On ne s'attend pas sans doute à ce que nous établissions et poursuivions un long parallèle entre l'école anglaise et l'école française.

De telles comparaisons sont faites pour tenter au premier abord les esprits didactiques, mais dans le sujet qui nous occupe, rien de plus vain.

La source du goût en chaque pays est tellement particulière à ce pays même, le sentiment de l'art chez l'un et l'autre peuple se façonne tout naturellement de manière si différente, il est subordonné à l'action de milieux ambiants pour ainsi dire constitués en opposition, tout au moins en divergence si radicale, que je ne puis assez m'étonner des rivalités que l'on paraît craindre entre l'Angleterre et la France artistes.

Il y a dans certains esprits inquiets et inquiétants un aveuglement trop grave pour que nous hésitions à nous y arrêter un moment. Heureux serons-nous si nous réussissons à dessiller certaines paupières obstinément closes.

Dans l'ordre des manifestations intellectuelles, celle qui résiste le plus à montrer une identité parfaite chez deux peuples de race différente, celle qui conserve et doit le plus longtemps conserver la saveur native, c'est précisément l'expression esthétique. Là où la puissance industrielle et l'invention scientifique arriveront assez facilement à se confondre dans un développement semblable, à peu près égal, l'art se maintiendra néanmoins à des états absolument distincts, — l'érudition acquise, la somme de culture fût-elle la même, l'enseignement théorique et pratique fût-il un.

Cette persistante empreinte de la race dans l'art (et je prends si l'on veut la grande peinture, le haut style) tient à une loi esthétique essentielle. L'ignore-t-on, cette loi, ou est-ce que inconsidérément on l'oublie ? Quelle que soit l'hypothèse que nous adoptions, il ne faut pas craindre de rappeler fréquemment ces quelques vérités générales.

L'art n'a d'autre but que lui-même.

Il est l'expression spontanée d'un besoin intellectuel, distinct de tous les autres besoins de l'intelligence humaine.

Il se présente à nous comme un phénomène dégagé de toute entrave étrangère.

Il n'est ni le vrai, ni le juste, ni le bien, ni l'utile, ni aucun des absolus moraux ; il se suffit, il se concentre en soi, il est et il n'est que l'art.

De cela seul qu'il est libre de toute obligation extérieure à son propre objet, il résulte que l'art d'une race est la quintessence de cette race, l'art d'un individu, la quintessence de cet individu, ce qui est le plus lui, ce qui lui appartient le plus en propre, ce qui souvent l'exprime de la façon la plus nette, la plus vraie.

Je dis souvent et non pas toujours, car nous savons combien une fausse direction peut contrarier cette liberté, attribut vital de l'art, oblitérer cette vigueur originale, sans avoir cependant le pouvoir de l'envahir entièrement.

CONCLUSION.

Si l'observateur superficiel se laisse tromper à de certaines analogies, toutes de surface en effet, celui qui sait regarder et voir n'a pas d'effort à faire pour distinguer les éléments particuliers à chaque peuple dans leurs arts et tels qu'ils ne pourront jamais se confondre ni s'égaler, ni se comparer, tels que leur complète assimilation, la soumission radicale de l'un à l'autre serait l'indice évident que le génie de l'un de ces deux peuples aurait tout à fait succombé, qu'il se serait, lui aussi, complètement assimilé et soumis au génie de l'autre peuple.

En sommes-nous là ? Et la vertu britannique est-elle la vertu de la France ? Personne ne songerait à énoncer une telle et si manifeste absurdité ; mais sans qu'ils s'en doutent, c'est là ce que contient le langage de ceux qui se plaisent à des rapprochements, à des comparaisons considérées par eux comme alarmantes pour notre supériorité artistique.

L'Angleterre fût-elle en possession d'un groupe de talents cent fois supérieurs à ceux qu'elle nous a montrés jusqu'à ce jour, je ne serais pas inquiet, parce que je sais combien il est chimérique de croire à une rivalité entre les deux arts, à une substitution possible de l'un à l'autre, à leur fusion, quelle que soit d'ailleurs la somme de progrès que réalisent sur eux-mêmes les artistes anglais.

Les arts d'une nation sont comme sa langue, c'est-à-dire la chose la plus difficile à surprendre, à apprendre véritablement pour ceux qui n'appartiennent pas à cette nation. Certainement on arrive fort bien à causer, à parler certain langage courant ; quelques-uns même peuvent arriver à une certaine éloquence, à saisir des finesses, des nuances fort délicates dans une langue étrangère. Mais atteindront-ils jamais le naturel, ou plutôt le vrai de l'idiome, cette vérité dont se joue sans effort celui qui a balbutié les onomatopées des premiers ans, dans le pays même ? Je ne le crois pas.

Un critique français éminent, M. Jules Levallois, a le premier fait remarquer que Gœthe qui a porté tant de jugements souvent excellents sur les écrivains français, sur Molière entre autres, n'a jamais parlé de La Fontaine. Et pourquoi ? Évidemment parce qu'il ne le comprenait pas et je ne crois pas faire injure à un homme de génie en lui refusant d'avoir compris et pénétré La Fontaine. La Fontaine est le plus profondément français, le plus gaulois de nos classiques ; il n'y a rien d'étonnant à ce qu'une intelligence même supérieure, développée dans le moule germanique, s'exprimant par un verbe étranger n'ait eu à ce point le sens de notre langue.

Le contraire nous surprendrait bien davantage. Est-ce à dire que, par le fait même de son impénétrabilité, La Fontaine soit supérieur à Gœthe? Je ne les compare pas; ils ne sont pas l'un au-dessous de l'autre; ils sont différents et je les admire en eux-mêmes et chacun pour soi.

C'est ainsi qu'il en est, qu'il doit en être des arts chez les différents peuples; ils ont leur rôle propre, leur formule personnelle, latente sinon évidente, qui empêche qu'on les confonde, qu'ils se mêlent jamais en dépit des similitudes de première apparence. S'il a jamais existé un art français, il est aussi impossible que les peintres britanniques fassent de l'art français qu'il est matériellement impossible à un homme de penser par le cerveau d'un autre homme.

Si nous interrogeons l'histoire, elle nous répondra dans le même sens et l'exemple qu'elle nous offre est bien fait pour témoigner de cette persistance du génie national, invincible sous les assauts innombrables du dehors. Cet exemple nous intéresse directement, car c'est précisément de l'art de la France que je veux parler.

Voyez-le, à peine sorti de l'enluminure des manuscrits, descendu des verrières des cathédrales où il fut si grand, naissant à peine, mais déjà national à la fin du XVe siècle, il traversa tout le XVIe, tout le règne de François Ier, la dynastie des Valois, dans l'ombre du génie italien imposé à la France.

Son apprentissage n'était pas fait que François Ier, dans sa hâte de jouir, confondant les bégaiements de l'enfance avec l'impuissance et la barbarie, étouffe ou croit étouffer sous l'emphase italienne décadente ses premiers accents, bien faibles il est vrai, mais nullement barbares.

C'est, le premier, Léonard de Vinci (1516-1519) qui vient mourir chez nous; trop dédaigneux

de nos artistes pour agir sur eux en bien ou en mal, il eût directement peu d'influence. C'est ensuite le Rosso (1532-1541) et sa légion d'Italiens, puis le Primatice (1541-1570), qui implantent en France cette folie de l'italianisme à laquelle nous sacrifions encore aujourd'hui. Au XVII^e siècle, nos grands peintres se font italiens : Nicolas Poussin, Claude Lorrain, Le Brun, et tous, au XVIII^e siècle, depuis Le Moine jusqu'à Van Loo, jusqu'à Boucher et Greuze lui-même, comme le flot pousse le flot, tous vont à Rome.

Voilà le fait historique.

Voici maintenant le fait artistique. Tous en reviennent Français. De Nicolas Poussin à M. Ingres, la marque française, la clarté, la simplicité, l'idée — l'idée surtout — est toujours là; sous l'éponge, elle reparaît tenace, indélébile.

Et d'heure en heure, la protestation éclate, énergique contre cette demi-soumission des grands peintres aux idoles, contre l'absolue soumission des castrats de l'art. Auprès des Dubreuil, des Dubois, des Fréminet, ce sont les Janet, les Jean Cousin, les Dumonstier, les Foulon; entre Poussin et Le Brun, notre admirable Le Sueur; au-dessous, Callot, les frères Le Nain, et plus tard Watteau, et Chardin, le plus français des peintres.

Comment après un tel exemple d'oppression funeste quoique sans action sur le fond, comment nier que l'art d'un peuple soit en réalité autre chose que le résultat des facultés esthétiques de ce peuple, concentrées plus spécialement chez un individu de la même race en qui elles se sont affinées, développées par elles-mêmes et aussi combinées avec ses qualités individuelles? De là cette grande liberté, la grande variété des manifestations d'un même art; de là aussi une somme de quiétude abondante sur la rivalité artistique des nations. C'est là ce qui nous fait dire, ce qui nous fait répéter sous toutes les formes : Nulle comparaison possible entre l'art britannique et l'art français, ne redoutons ni ne faisons ce rêve chimérique de la rivalité.

Mais à défaut de rivalité il peut y avoir entre les peuples à se mieux connaître suggestion réciproque, une émulation nouvelle, tout au moins de nouvelles raisons de s'estimer. Si pour un peu ces pages ont concouru à un tel résultat, l'auteur n'aura point perdu sa peine, non plus que le lecteur son temps.

TABLE DES MATIÈRES

	Pages.
INTRODUCTION.	1
CHAPITRE Ier. — John-Everett Millais.	5
— II. — Edward Burne-Jones. — W. B. Richmond.	9
— III. — Sir F. Leighton. — Alma-Tadema. — G. F. Watts. — O'von Glehn. — J. D. Linton.	22
— IV. — W. Q. Orchardson.	31
— V. — P. R. Morris. — Frank Holl.	35
— VI. — H. Herkomer. — W. Small. — A. Hopkins.	41
— VII. — G. H. Boughton. — R. W. Macbeth.	48
— VIII. — Mark Fisher. — A. Parsons. — C. Lawson. — Edwin Edwards	55
— IX. — Frederick Walker.	59
CONCLUSION.	66

TABLE DES GRAVURES

	Pages.
Composition de David Scott pour *The Ancient Mariner*, poème de Coleridge.	3
Tête d'étude, par E. Burne-Jones	7
Tête d'étude. Fac-similé d'un dessin d'Edward Burne-Jones	11
Têtes d'étude. Fac-similé d'un dessin d'Edward Burne-Jones	14
Tête d'étude, par Edward Burne-Jones.	15
Étude d'Edward Burne-Jones, pour son tableau *The Golden Stairs*	16
Étude d'Edward Burne-Jones, pour son tableau *The Golden Stairs*	17
La Plainte d'Ariadne, d'après le tableau de W. B. Richmond.	19
Étude de W. B. Richmond, pour *The Song of Miriam*. (*Grosvenor Gallery*.).	20
Idylle. Dessin de Ch. E. Wilson, d'après le tableau de Sir Frederick Leighton, P. R. A. (*Royal Academy of Arts*.).	22
Daphnephoria. Fac-similé d'un dessin de R. W. Macbeth, d'après le tableau de Sir Frederick Leighton, P. R. A.	23
Étude de Sir Frederick Leighton, P. R. A.	24
Œnone. Dessin de O'von Glehn, d'après son tableau. (*Royal Academy of Arts*.)	25
Baiser de sœur. Dessin de Ch. E. Wilson, d'après le tableau de Sir F. Leighton, P. R. A. (*Royal Academy of Arts*.)	26
L'Enlèvement d'Hélène. Dessin de W. E. F. Britten, d'après son tableau. (*Grosvenor Gallery*.)	27
La Fête des vendanges. Dessin de Alma-Tadema	28
Orphée et Eurydice. Dessin de Charles E. Wilson, gravure de Clément Bellenger, d'après le tableau de George-Frederick Watts, R. A. (*Grosvenor Gallery*.).	29
Un Gage d'amour. Dessin de E. Blair-Leighton, d'après son tableau. (*Royal Academy of Arts*.)	30
Rose. Fac-similé d'une sanguine de James Archer, R. S. A., d'après son tableau. (*Royal Academy of Arts*.).	32
Le Menuet. Tableau de Val. C. Prinsep	33
Le Faucheur et les Fleurs. Fac-similé d'un dessin de Philip R. Morris, d'après son tableau. (*Grosvenor Gallery*.)	37
Sacrifice. Gravure de J. Swain, d'après le tableau de Marcus Stone, A. R. A. (*Royal Academy of Arts*.)	38
Le Dimanche soir dans les jardins de Chelsea. Aquarelle de M. J. Macbeth, gravée par Ecosse, d'après un dessin de l'auteur.	39
La Petite Chapelle. Dessin de Hubert Herkomer, A. R. A., d'après son tableau. (*Royal Academy of Arts*.).	41
Le Pèlerinage. Fac-similé d'un dessin de Hubert Herkomer, d'après son tableau. (*Royal Academy of Arts*.)	42
Lumière, Vie et Mélodie, par Hubert Herkomer. Dessin de l'artiste, d'après son aquarelle	43
Le Naufrage. Dessin de W. Small, d'après son tableau, gravure de H. W. Cutts.	44
Le Vallon désolé. Dessin de Hubert Herkomer, A. R. A., d'après son tableau.	45
Signaux de détresse. Dessin d'Arthur Hopkins, d'après son tableau.	46
Neige au printemps. Dessin de F. M. Tadden, gravure de J. Swain, d'après le tableau de G. H. Boughton. (*Royal Academy of Arts*.)	49
Feuilles vertes parmi les feuilles sèches. Dessin de A. Hopkins, gravure de J. Swain, d'après le tableau de G. H. Boughton.	51
Rose Standish. Dessin de Charles E. Wilson, d'après le tableau de G. H. Boughton, A. R. A. (*Grosvenor Gallery*.).	52
Bienvenue comme les fleurs en mai. Dessin de Charles E. Wilson, d'après le tableau de R. W. Macbeth. (*Grosvenor Gallery*.).	53
Fac-similé d'une eau-forte d'Edwin Edwards.	55
Fac-similé d'une eau-forte d'Edwin Edwards.	56
Étude de vaches, par Mark Fisher	56
Fac-similé d'une eau-forte d'Edwin Edwards.	57
Au revoir. Dessin d'Alfred Parsons, d'après son tableau. (*Grosvenor Gallery*.)	58
Un Vieux Jardin écossais. Dessin de W. Bright Morris, d'après son tableau. (*Royal Academy of Arts*.).	59
Les Vagabonds. Dessin de Frederick Walker, gravure de J. Swain.	60
Les Baigneurs. Dessin de R. W. Macbeth, gravure de C. Hooper, d'après le tableau de Frederick Walker.	61
Printemps. Composition et dessin de Frederick Walker, gravure de Dalziel.	62
Le Port de refuge. Fragment du tableau de Frederick Walker. Dessin de Robert W. Macbeth, gravé en fac-similé par A. Leveillé.	63
Au Marché. Fac-similé d'un dessin de R. W. Macbeth, d'après le tableau de T. Graham.	64

GRAVURES HORS TEXTE

	Pages.
A Yeoman of the Guard. Eau-forte de Ch. Waltner, d'après le tableau de J. E. Millais, R. A. Collection de Mr. H. Hodgkinson. (*Exposition universelle de 1878.*) En regard de la page	5
The Beguiling of Merlin. Eau-forte de Ad. Lalauze, d'après le tableau d'Edward Burne-Jones. (*Grosvenor Gallery*.) En regard de la page	10
An Athlete strangling a Python. Eau-forte de E. Abot, d'après le groupe en bronze de F. Leighton, R. A. (*Royal Academy of Arts*.) En regard de la page	22
Sappho. Eau-forte de Charles-Oliver Murray, d'après le tableau de L. Alma-Tadema, R. A. (*Royal Academy of Arts*.) En regard de la page	27
Orpheus and Eurydice. Eau-forte de John Watkins, d'après le tableau de G. F. Watts, R. A. (*Grosvenor Gallery, 1879.*) En regard de la page	28
Valentine. Eau-forte de V. Lhuillier, d'après le tableau de J. D. Linton. (*Grosvenor Gallery, 1879.*) En regard de la page	30
The Queen of the swords. Eau-forte de Ad. Lalauze, d'après le tableau de W. Q. Orchardson, A. R. A. (*Royal Academy of Arts*.) En regard de la page	31
Sons of the brave. The orphan Boys of soldiers, Royal military Asylum, Chelsea. Eau-forte de Charles O. Murray, d'après le tableau de P. R. Morris, A. R. A. (*Royal Academy of Arts*.) En regard de la page	35
Leaving Home. Eau-forte d'Edmond Ramus, d'après le tableau de F. Holl. (*Exposition universelle de 1878.*) En regard de la page	39
The Bearers of the burden. Eau-forte de L. Gaucherel, d'après le tableau de G. H. Boughton. Collection de Mark Firth, Esq. (*Exposition universelle de 1878.*) En regard de la page	48
Landing sardines at low tide. Eau-forte de R. W. Macbeth, d'après son tableau. (*Grosvenor Gallery*.) En regard de la page	50
Coast pastures. Eau-forte de Charles E. Wilson, d'après le tableau de Mark Fisher. (*Grosvenor Gallery, 1880.*) En regard de la page	55
Strayed. A Moonlight pastoral. Eau-forte de J. Park, d'après le tableau de Cecil Lawson. (*Grosvenor Gallery*.) En regard de la page	58

Paris. — Imprimerie de L'Art, J. Rouam, imprimeur-éditeur. 41, rue de la Victoire.

www.ingramcontent.com/pod-product-compliance
Lightning Source LLC
Chambersburg PA
CBHW071402220526
45469CB00004B/1139